FINGER STYLE for Movie

吉他新樂章

Allen Lu

序 INTRODUCTION

完成這次的作品，總算又了結一樁心願。在我所有聽過的電影名曲中，特別精選出十八首經典曲目加以重新編曲，這些曲目都是我非常想要錄製的，也是我在各大場合經常演奏的曲目，當然，這些曲目都對我有某種程度的歷史意義。

小時候常看別人用鋼琴彈奏 "百戰天龍" 就非常羨慕，心想是不是可以用吉他彈出來。經過多年之後，終於有能力編完這首演奏曲。"超人" 是小時候常看的電影，曾經聽過朋友放過無伴奏人聲清唱 "超人"，也是驚為天人，暗下決心要將這首歌以吉他編曲完成，不過因為難度太高，如今聽來雖不完美，但也是盡最大努力了。

這次也首次以 Jazz Fingerstyle 手法重新編曲 My Way，也是一大突破，我的夢想一直是將簡單的曲目，以一把吉他用 Jazz 手法重新詮釋，編成很複雜的即興。在多年後終於慢慢能掌握這種方法，也很高興有這個機會將多年來在 Jazz 上努力的成果展現出來，謹以此曲向我的偶像 Joe Pass 致意；Casablanca 則讓我想起過去在做 Pub 場時，每晚跑場的時光，有苦有甜。

在小時候接觸的西洋歌曲中，最令我印象深刻的還是黃鶯鶯的 "紅伶心事" 和 "溫柔火戰車" 兩張英文專輯，那真是個美好的時代，聽到這些曲子，使我又想起了國中時代振筆疾書，為著考試拼命的每個夜晚和週末，也得到不少安慰，因此，本次選曲有很多都是來自於這兩張專輯的啟發和懷念。這次仍然將曲目分成鋼弦吉他和尼龍吉他兩部份，各有味道，請大家慢慢品嚐。並且首次將某些曲目加入 Midi 編曲，也是一大突破，也請各位不吝賜教。

這次從選曲，到錄音混音，甚至到封面製作和文案，許多小細節都開始學習自己張羅、統籌，也是一次難得的經驗，花了非常多的時間研究和討論，也感謝許多好朋友提供他們的專業協助完成，經過這些學習，我更知道要怎麼樣完成一張專輯了。感謝吉他大師許治民（苦瓜）老師提供 "豆芽菜子" 錄音室，並慷慨借予 Taylor 910 吉他提供錄音，以及老師對我在音樂路上的指點、提攜、幫助和鼓勵，非常感謝！！

盧家宏

作者簡介　PREFACE

● 臺灣大學土木系畢，自四歲學習小提琴六年。
● 擅長吉他(木、電、古典)、Midi編曲錄音、Bass、Piano、Drum、口琴、小提琴。

演奏作品出版紀錄......

▲ 2005年出版最新吉他演奏專輯電影新樂章CD+VCD（麥書文化發行）。
▲ 2005年於中國大陸發行「魅力民謠吉他(三)」（麥書文化發行）。
▲ 2004年5月出版 "理查克萊德門" 鋼琴曲改編的吉他演奏專輯「乒乓之戀」（台灣、大陸發行）。
▲ 2004年於中國大陸發行「魅力民謠吉他(二)」（麥書文化發行）。
▲ 2004年文建會出版「咱的囝仔咱的歌」專輯吉他編曲。
▲ 2004年2月出版「六弦百貨店」2003年精選VCD（麥書文化發行）。
▲ 2003年於弦風音樂出版社發行「新風之國度」樂譜+CD（弦風音樂發行）。
▲ 2003年於中國大陸發行「魅力民謠吉他(一)」，「吉樂狂想曲」簡體版。
▲ 2002年出版個人首張吉他演奏專輯「吉樂狂想曲」（日韓劇及流行曲集）。

編著及教學作品......

▲ 「六弦百貨店」特約編著、並固定錄製教學CD、MV及演奏曲示範。
▲ 2003年「六弦百貨店」專訪、封面人物。
▲ 2001出版「Portraits of Strings」，發表木吉他創作曲「Far Away From Earth」。
▲ 2001參與「異想世界」吉他演奏曲專輯，錄製。其編曲作品「小叮噹」、「超級瑪莉」等，是吉他教學界最廣為人知，並為吉他手必練的經典作品，亦為在各大校園、網路最廣為流傳的作品。

重要演出經歷......

▲ 2005年五月參與 "弦起音揚" 吉他演奏會全台巡迴演出，與國際知名加拿大吉他大師Don Alder、美國Barrett Smith共同演出。
▲ 2003年四月，與美國 "葛萊美獎" 得主、國際吉他大師Laurence Juber（披頭四成員保羅麥卡尼所組「Wings」樂團成員）同台，在全省北、中、南地區共同演出。

參與電視節目演出......

▲ 2005年 "八大電視頻道"「臺灣望春風」節目吉他手及國樂團編曲編譜。
▲ 2005年 "東森電台"「音樂101」節目固定駐場live吉他伴奏，並為東森電台製作串場音樂R&B與Jazz版。
▲ 2004年接受 "中廣電台" 節目專訪。
▲ 2002年 "中天頻道"「越夜越美麗」節目吉他伴奏。
▲ 2002年接受 "飛碟電台"「麗麗新世界」節目專訪。
▲ 2001年擔任 "MUCH TV" 三通教室「夏禕」老師樂團專屬吉他手。
▲ 2001年 "MUCH TV"「搞笑VERY MUCH」單元片頭Midi編曲。

目錄　CONTENTS

標準調弦法 ▶ ▶ ▶
Standard Tuning

1. *The Rose*
【電影 "星夢淚痕" 主題曲】 -- 05

2. *My Way*
【電影 "奪標" 主題曲】 --- 10

3. *Casablanca*
【電影 "北非諜影" 主題曲】 --------------------------------------- 16

4. *Melody Fair*
【電影 "兩小無猜" 主題曲】 --------------------------------------- 23

5. *Un Homme Et Une Femme*
【電影 "男歡女愛" 主題曲】 --------------------------------------- 30

6. *The Way We Were*
【電影 "往日情懷" 主題曲】 --------------------------------------- 37

7. *Raindrops Keep Falling On My Head*
【電影 "虎豹小霸王" 主題曲】 ------------------------------------- 44

8. *All I Ask Of You*
【電影 "歌劇魅影" 主題曲】 --------------------------------------- 52

9. *Somewhere In Time*
【電影 "似曾相似" 主題曲】 --------------------------------------- 57

特殊調弦法 ▶ ▶ ▶
Open Tuning

10. *Mac Gyver*
【電影 "百戰天龍" 主題曲】 --------------------------------------- 63

11. *Raiders Of The Lost Ark*
【電影 "法櫃奇兵" 主題曲】 --------------------------------------- 66

12. *Scarborough Fair*
【電影 "畢業生" 主題曲】 --- 71

13. *Chariots Of Fire*
【電影 "火戰車" 主題曲】 --- 78

14. *The Entertainer*
【電影 "刺激" 主題曲】 --- 84

15. *Terms Of Endearment*
【電影 "親密關係" 主題曲】 --------------------------------------- 89

16. *Superman*
【電影 "超人" 主題曲】 --- 96

17. *Walking In The Air*
【電影 "雪人" 主題曲】 -- 106

18. *Theme From The Thorn Birds*
【電影 "刺鳥" 主題曲】 -- 111

The Rose

Music By：Amanda McBroom
吉他編曲演奏：盧家宏

【電影"星夢淚痕"主題曲】

Track 1

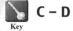 **C – D**
Key

彈 奏 分 析 ▶ ▶ ▶ ▶

　　《星夢淚痕》這是一部關於搖滾樂史上最偉大的女性，詹妮斯喬普琳（Janis Joplin）的傳記片，製片人找了一位外形相似，並同時是一名歌手的貝蒂·米德勒（Bette Midler）來出演這位傳奇女星短暫的一生。影片中引用了大量〝喬普琳〞的歌曲。原聲專輯十分暢銷，其中出現了一曲也許是搖滾樂史上最為動人的歌曲，就是這首〈The Rose〉。

　　〝喬普琳〞是搖滾樂史上永遠屹立不搖的女性形象，沒有人不被他歌聲中的爆發力和表演時的叛逆精神所震撼。1970年10月3日〝喬普琳〞過世，死因是海洛因過量，那時〝喬普琳〞才27歲，和搖滾史上的其他傳奇人物，如吉米漢醉克斯（Jimi Hendrix），門戶合唱團（The Doors）的吉姆莫里森（Jim Morrison），以及後來的超脫合唱團（Nivarna）主唱克特寇本（Kirt Cobain）一樣，死於傳奇的27歲。所以，當以〝喬普琳〞掙扎的一生為藍本的《歌聲淚痕》以〈The Rose〉作為主題曲，沒有人能不潸然淚下。

　　本曲簡單好聽，重視的已經不是技巧，而是表達的感情和呼吸，所以必須注意，該漸慢的地方要漸慢，何時該收，何時該放。

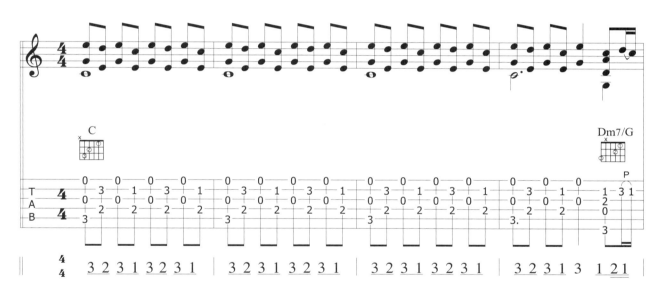

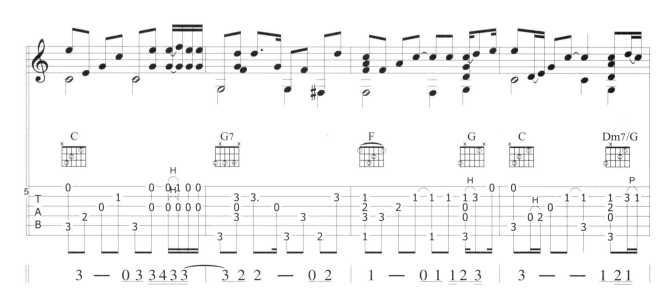

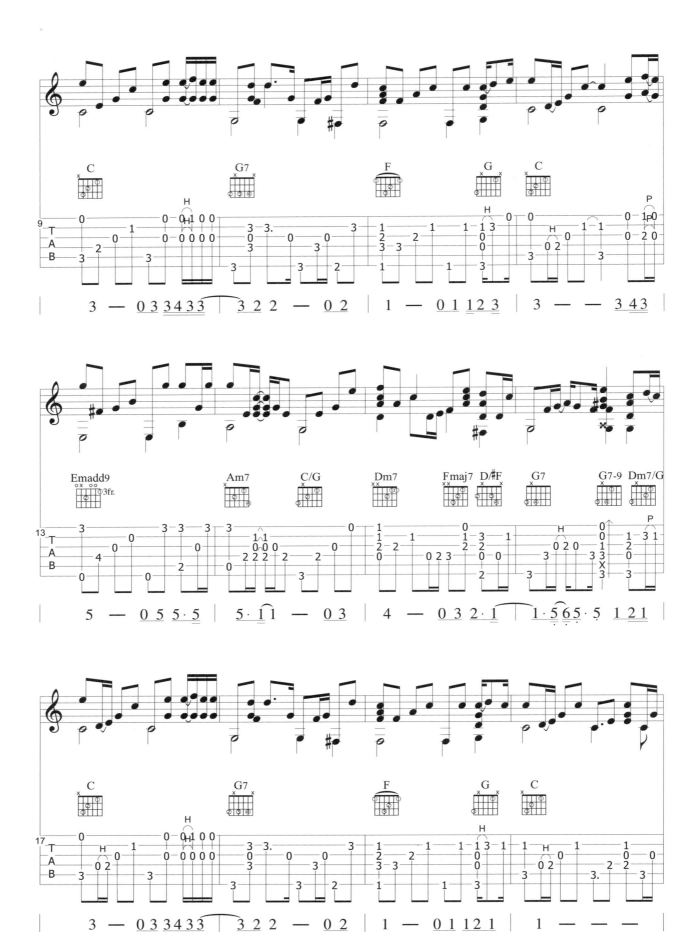

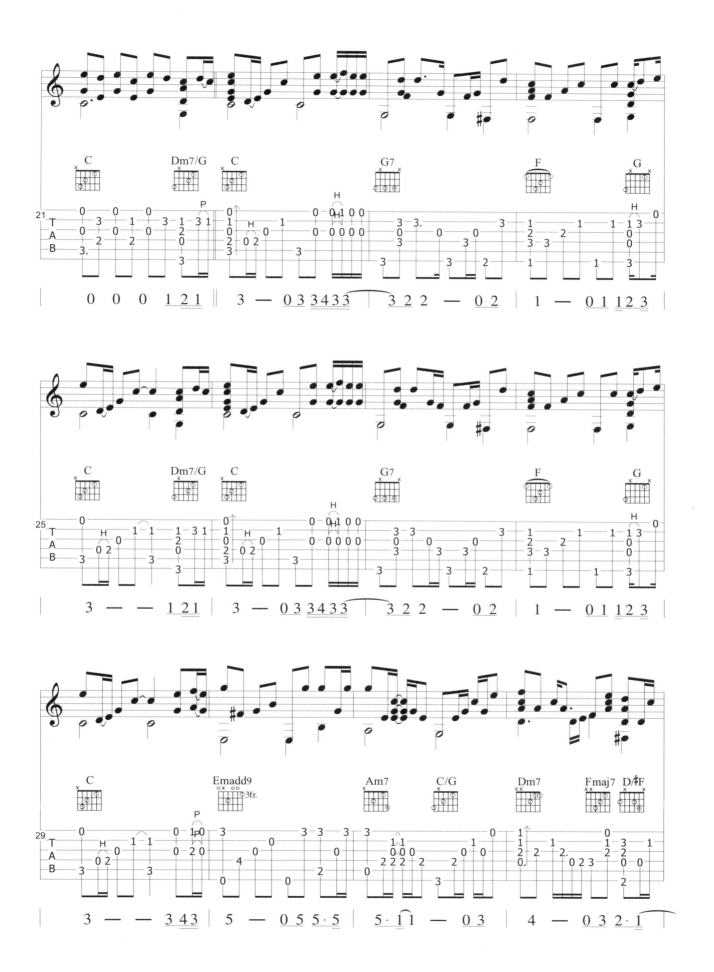

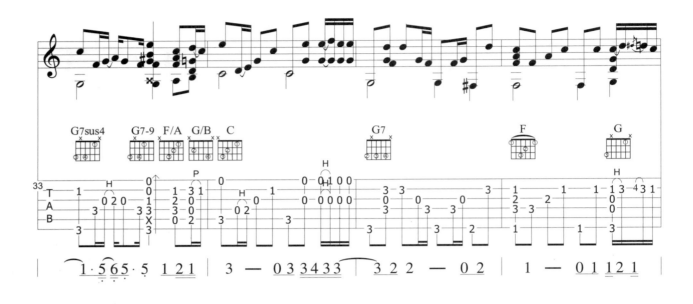

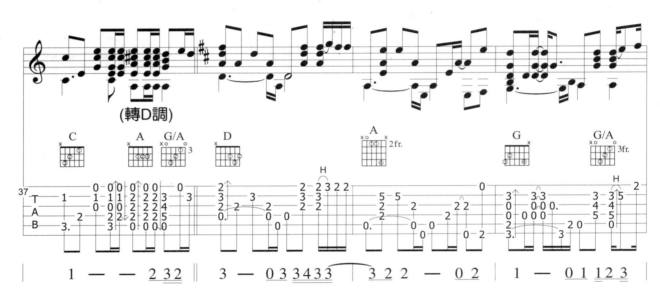

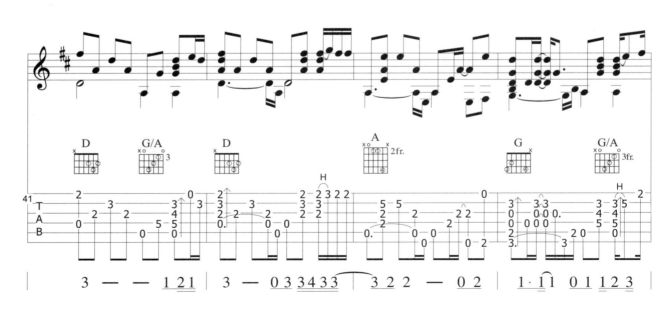

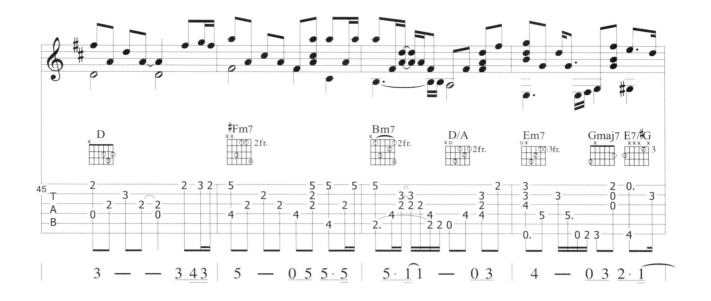

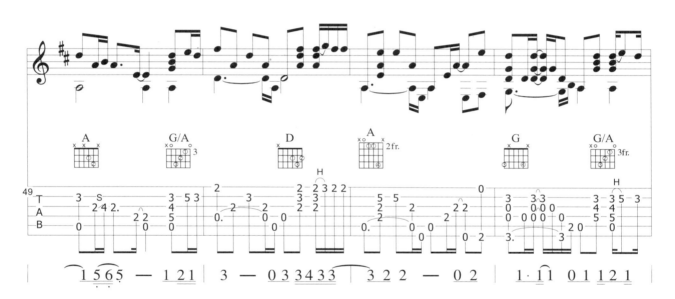

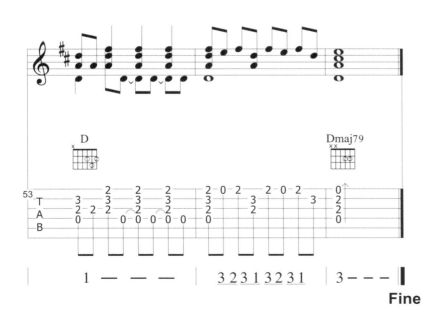

Fine

My Way

Music By：Paul Anka
吉他編曲演奏：盧家宏

【電影 "奪標" 主題曲】

Track 3

C
Key

彈奏分析 ▶ ▶ ▶ ▶

　　《My Way》原曲為法文，Comme d'Habitude（一如往常），由法蘭克辛納屈在1969年的同名專輯《My Way》中第一次發行，至今已成為他最經典也最廣為人知的代表作。法蘭克辛納屈，又被稱為 "瘦皮猴"，以其渾厚的歌聲起家，本人也是電影演員，在好萊塢歌舞片當紅的年代，他的歌聲和演出，現今雖已不復見，但仍是電影史上令人稱道的傳奇。

　　這類型的編曲手法是我的最愛！！就是Jazz Chord-Melody，世界知名的吉他手有 Joe Pass、Martin Taylor、Tuck Andress，都是這種演奏型態的大師，就是將原本簡單的和弦重新和弦重組為另一套和弦進行，且幾乎是一個音就有一個和弦，並且加入 Be Bop 樂句，要能夠擅長此類手法，須下非常大之苦心和工夫，且須熟讀爵士樂理，建議各位琴友們能夠好好蒐集上述三位吉他大師的作品和譜，好好研究。

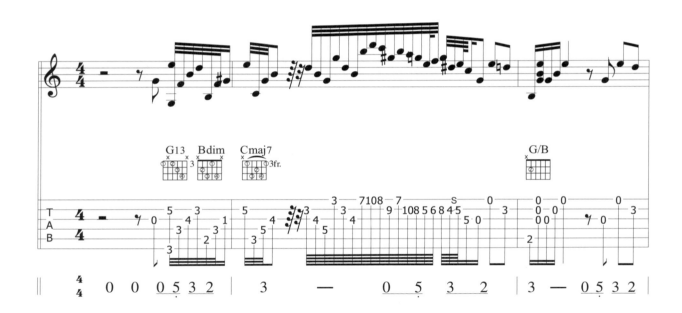

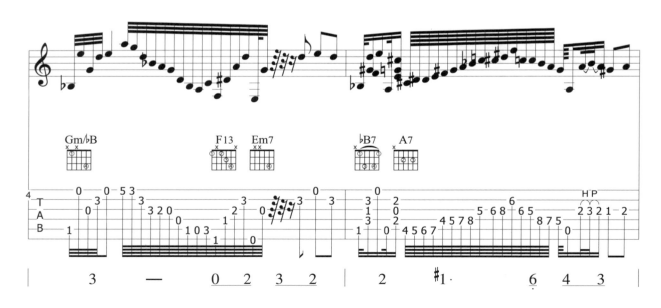

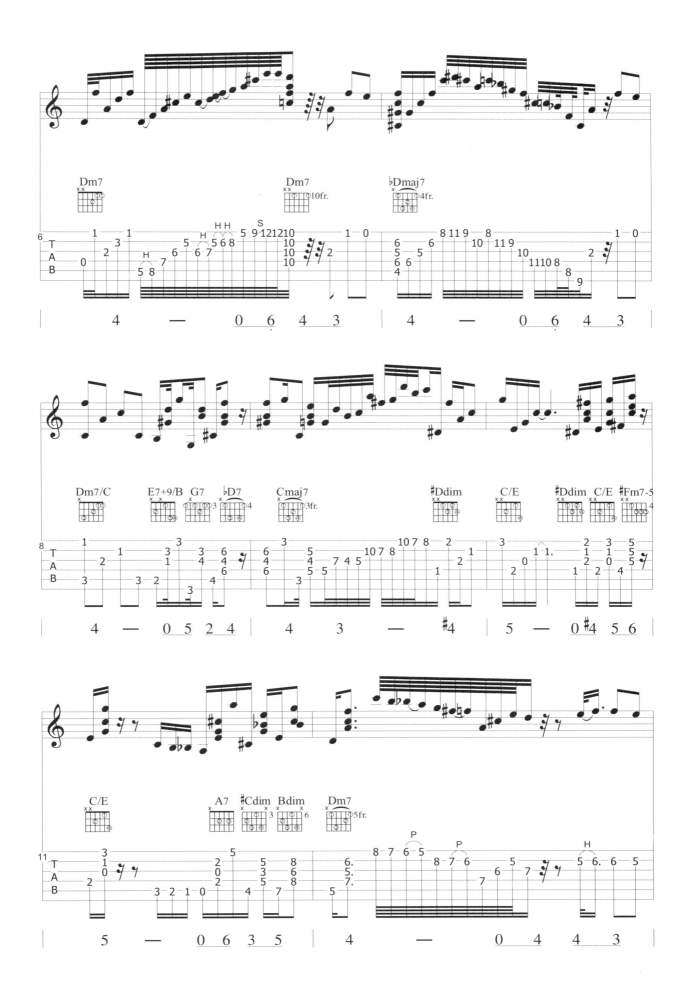

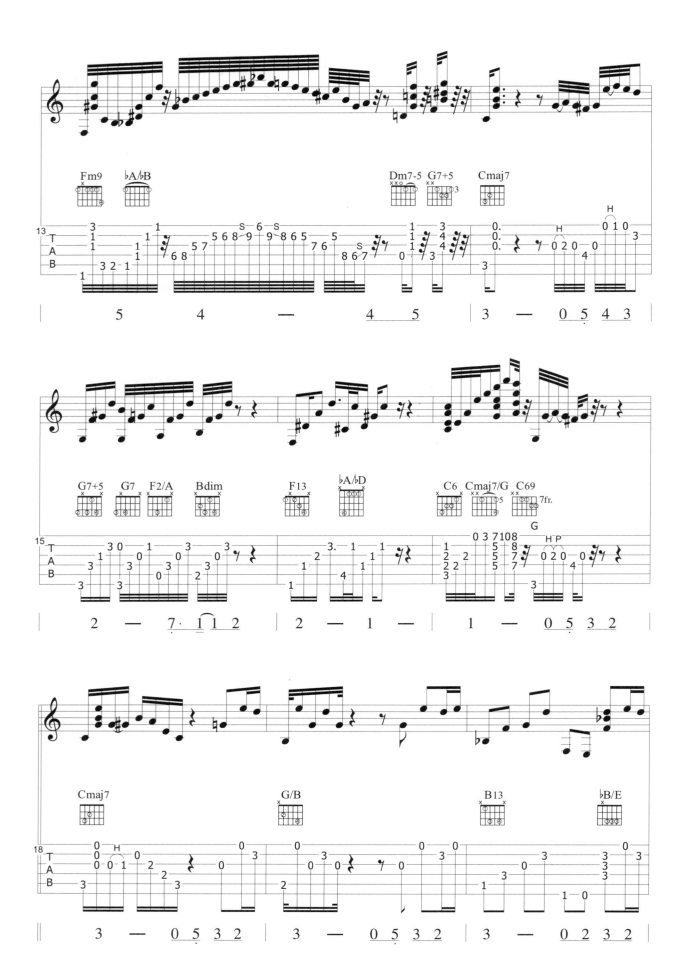

吉他新樂章

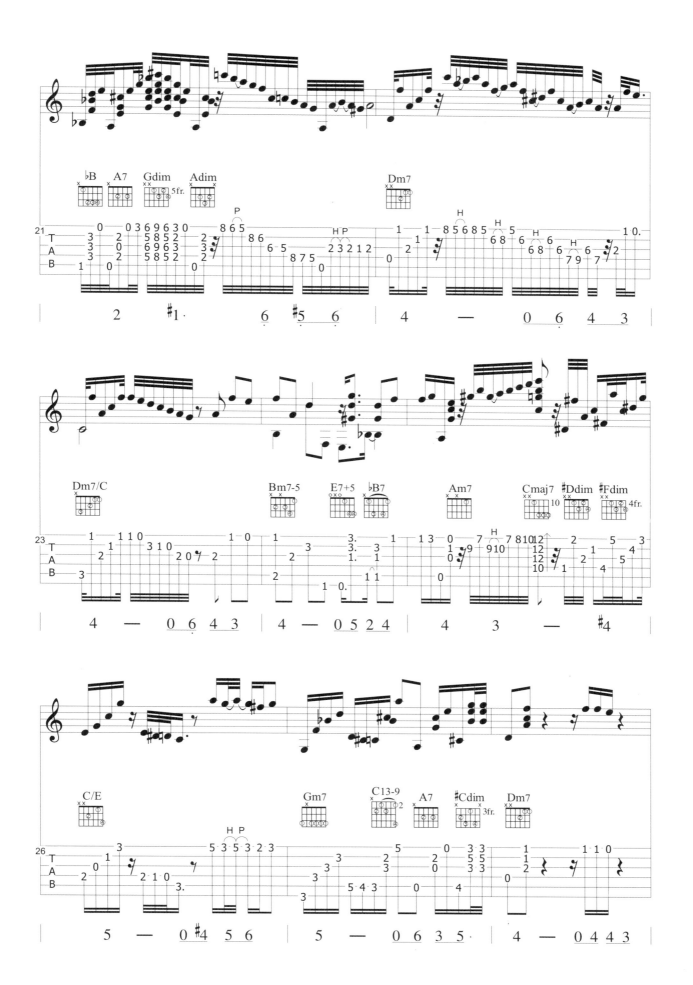

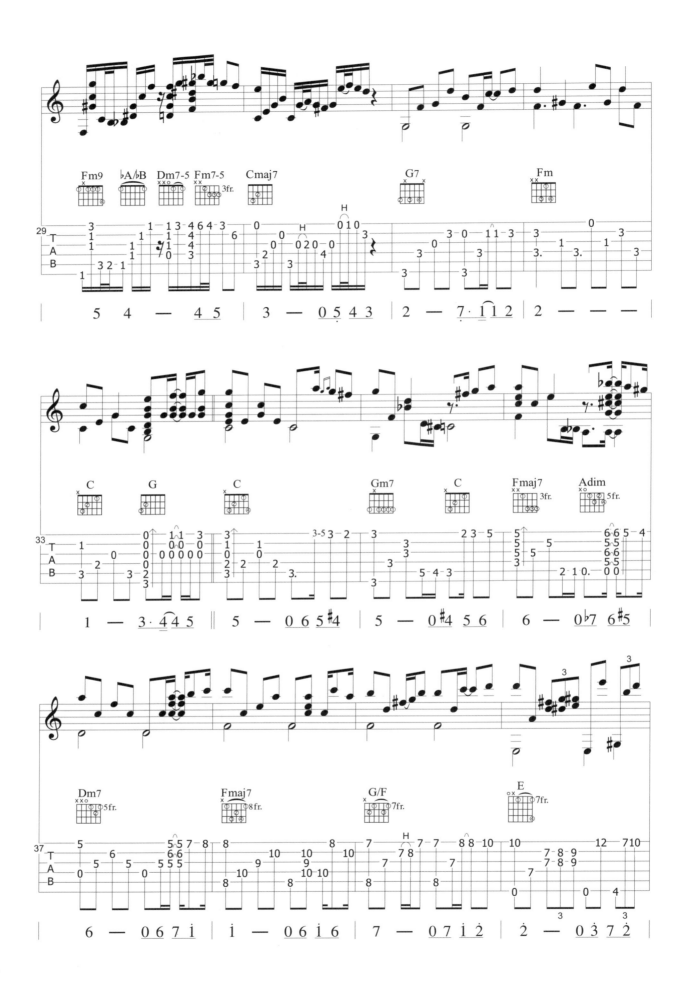

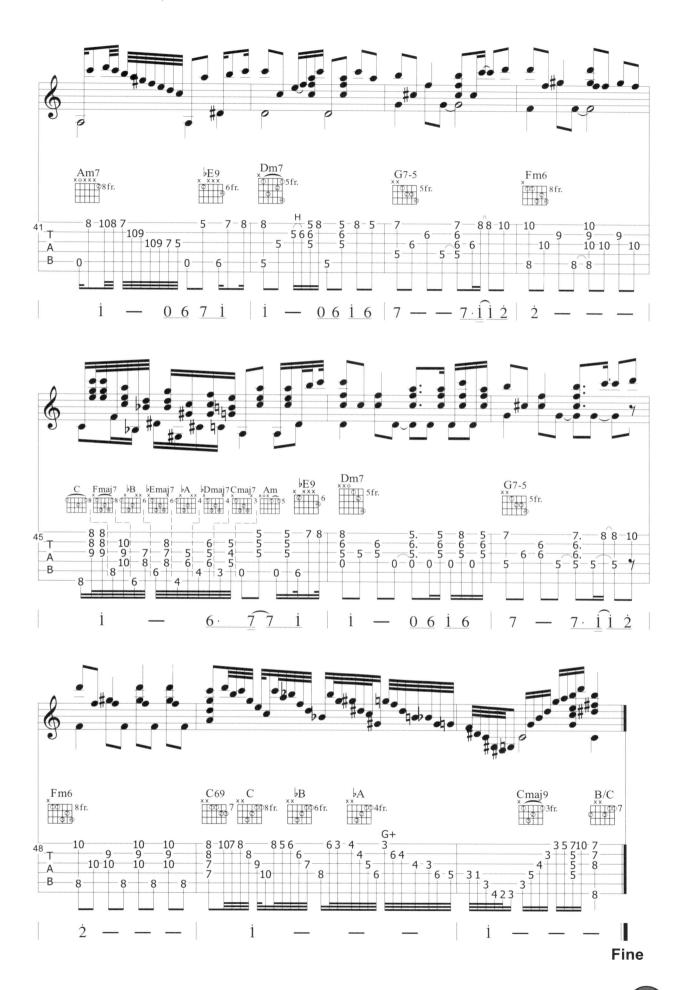

Casablanca

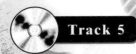

Music By：Max Steiner
吉他編曲演奏：盧家宏

【電影 "北非諜影" 主題曲】

Track 5

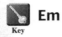 **Em**
Key

彈奏分析 ▶ ▶ ▶ ▶

　　《北非諜影》的劇情講述在二次大戰時期的歐洲，許多人為了逃避納粹的鐵蹄，紛紛以非洲法屬摩洛哥的卡薩布蘭卡（Casablanca）為跳板，投奔自由。前美國情報員瑞克在當地開設酒店，與九流十教的人都有接觸，很有辦法。但當他幫助過去的女友麗莎與其丈夫維克多逃離納粹的魔掌，而維克多又是歐洲反納粹的地下領袖之一，當地的納粹軍官急欲除之而後快。瑞克處境進退兩難，但最終還是決定成全昔日情人的未來，毅然決然送麗莎與維克多夫妻倆搭機逃亡，而犧牲自己的前程。在機場瑞克開槍打死了納粹軍官，孤單的身影目送飛機遠去…。本片的主題曲〈卡薩布蘭卡〉已成經典傳唱。取中充滿愁思的歌詞，配上快速的節奏，與吉他清涼的聲音，完美的結合了影片中對過去戀情的不捨，現實兩難壓迫下的抑鬱，與無情的大時代中每個人物源自生命深處對生命熱情的呼喊與堅持。

　　本曲的主旋律幾乎是雙音居多，所以雙音的切換須流暢，並且要注意Bass音的獨立。

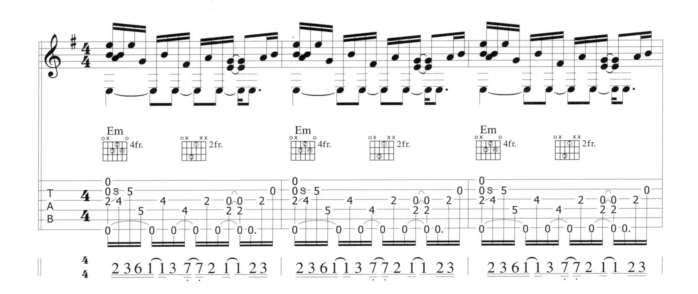

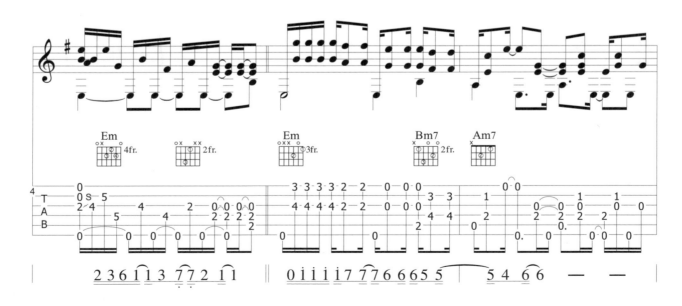

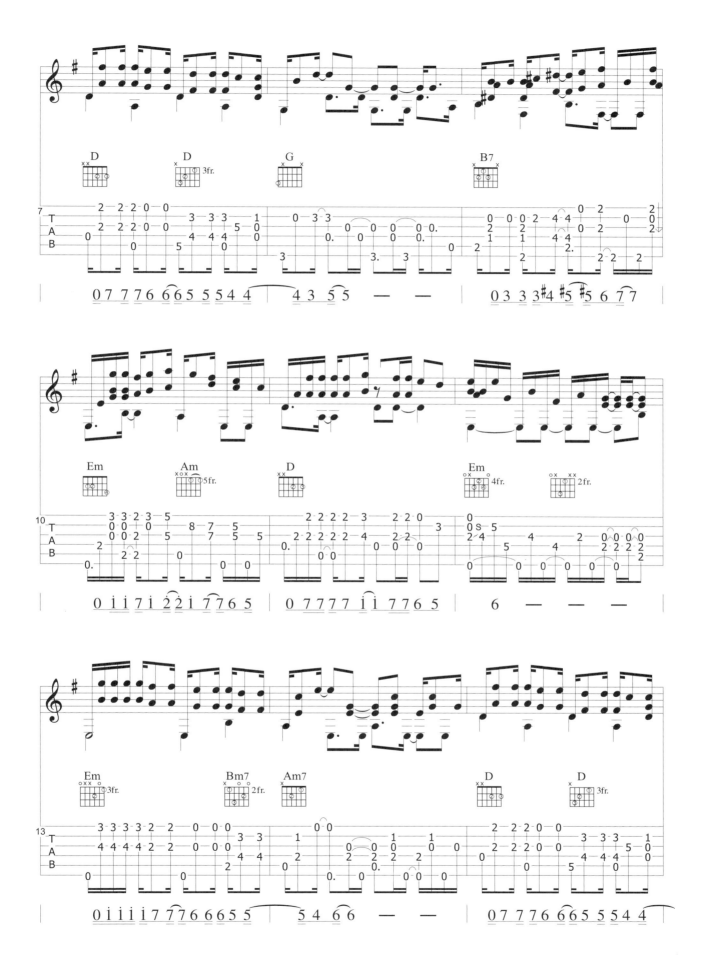

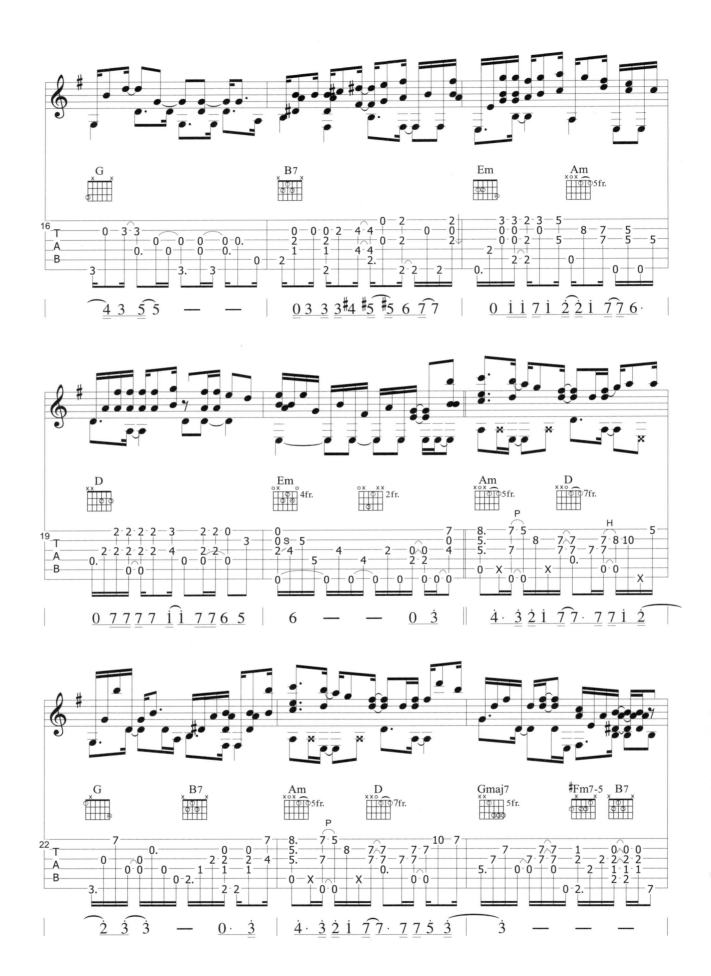

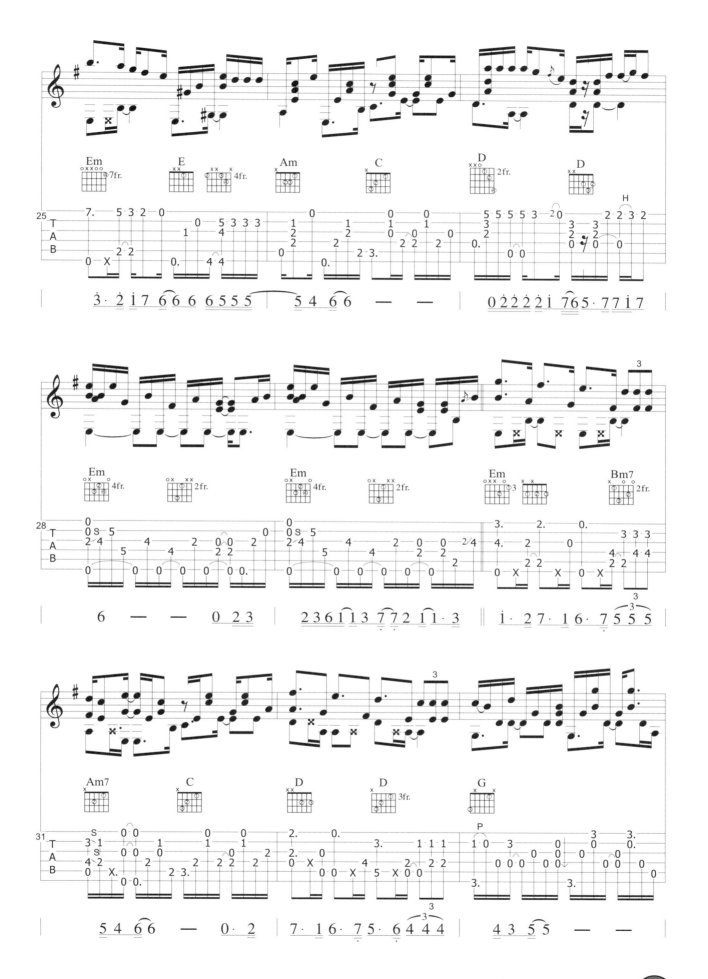

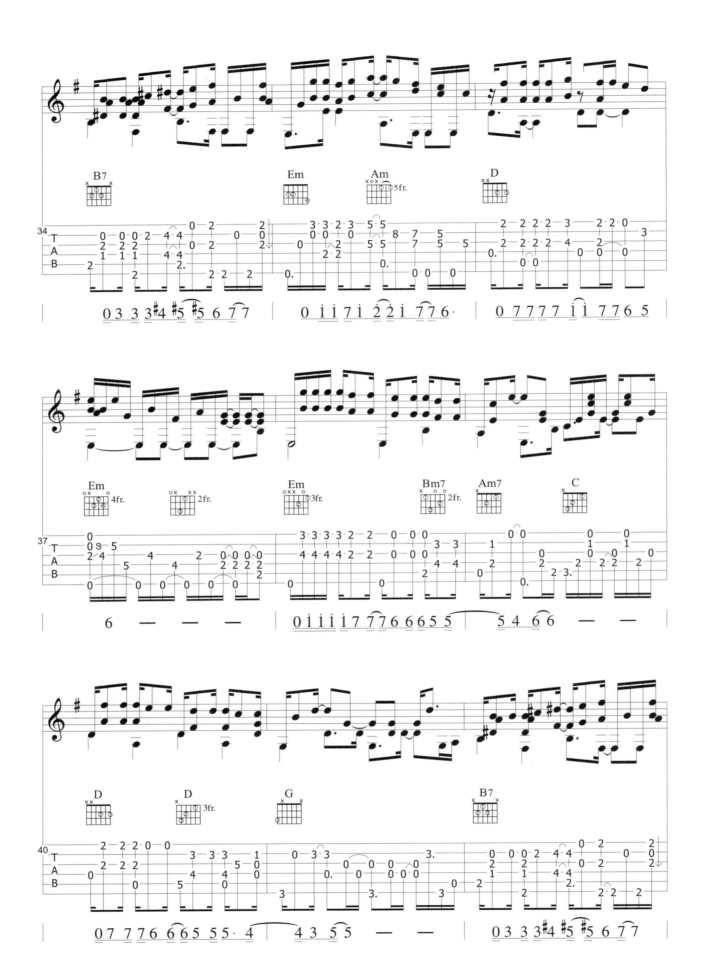

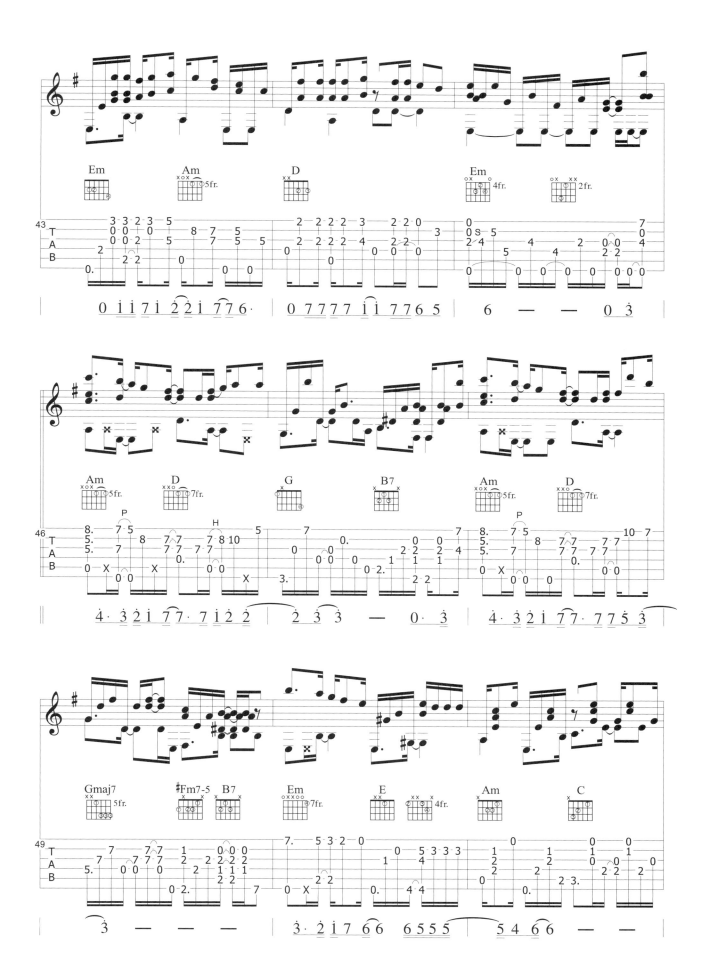

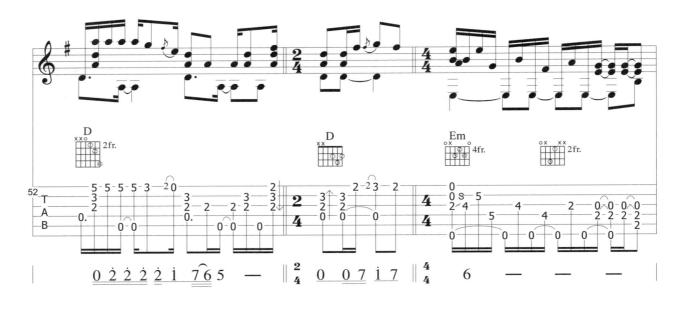

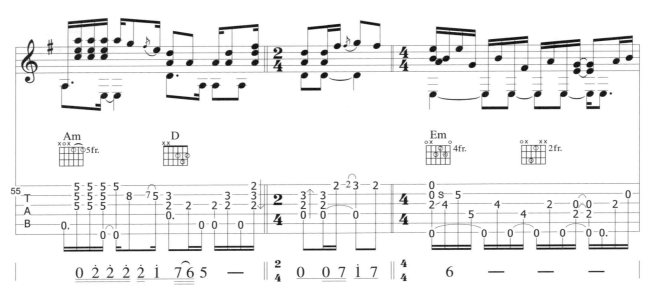

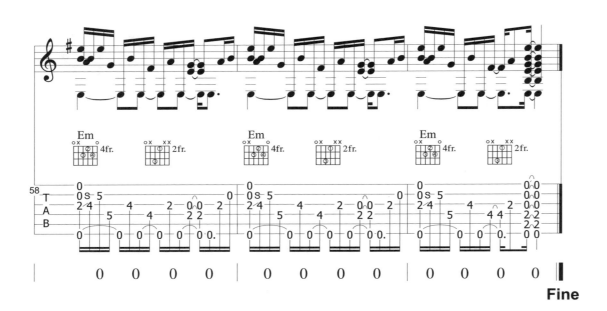

Fine

Melody Fair

Music By：Bee Gees
吉他編曲演奏：盧家宏

【電影 "兩小無猜" 主題曲】

Track 9

A – D
Key

彈 奏 分 析 ▶▶▶▶▶

　《兩小無猜》一片上映於1971年，是一部由兒童眼光講述的浪漫愛情電影。故事內容描述兩個小男孩在學校裡結為至交，其中一位愛上了一個舞蹈課上的小女孩。這對小情人的戀情逐漸萌芽，但另一位小男孩卻因為摯友逐漸將重心轉移到女孩身上和他大吵一架。在友情的危機過去後，兩人和好如初。這對小情人向雙方父母宣布兩人將要結婚，並在男孩摯友和全班同學的協助下，躲過了學校與家庭的追緝，結為連理，並消失在夕陽的另一端。本片原聲帶由知名老團 "比吉斯" 跨刀，尤其是收錄在這裡的主題曲《Melody Fair》更是膾炙人口，至今粉絲仍四處尋求已經難得一見的錄音版本。

　本曲相當容易，但由於高音部份最高彈奏到第15格，所以移動把位實要準確，不要彈錯。

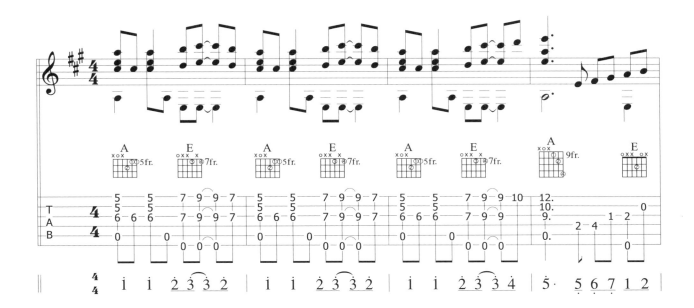

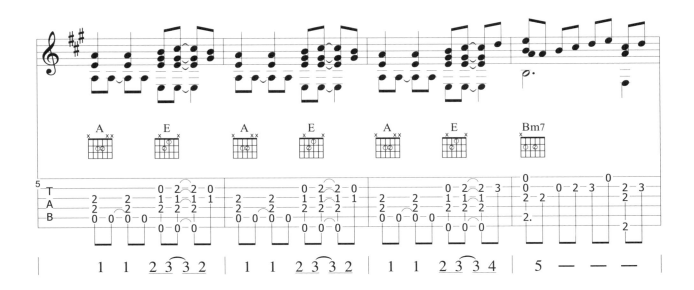

吉他新樂章　23

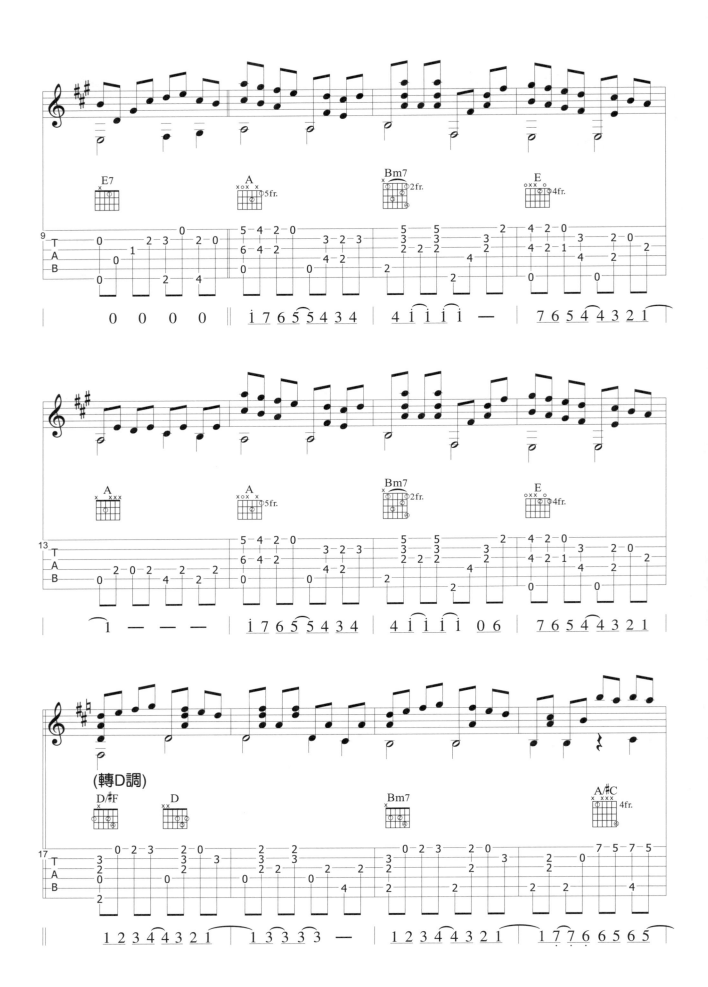

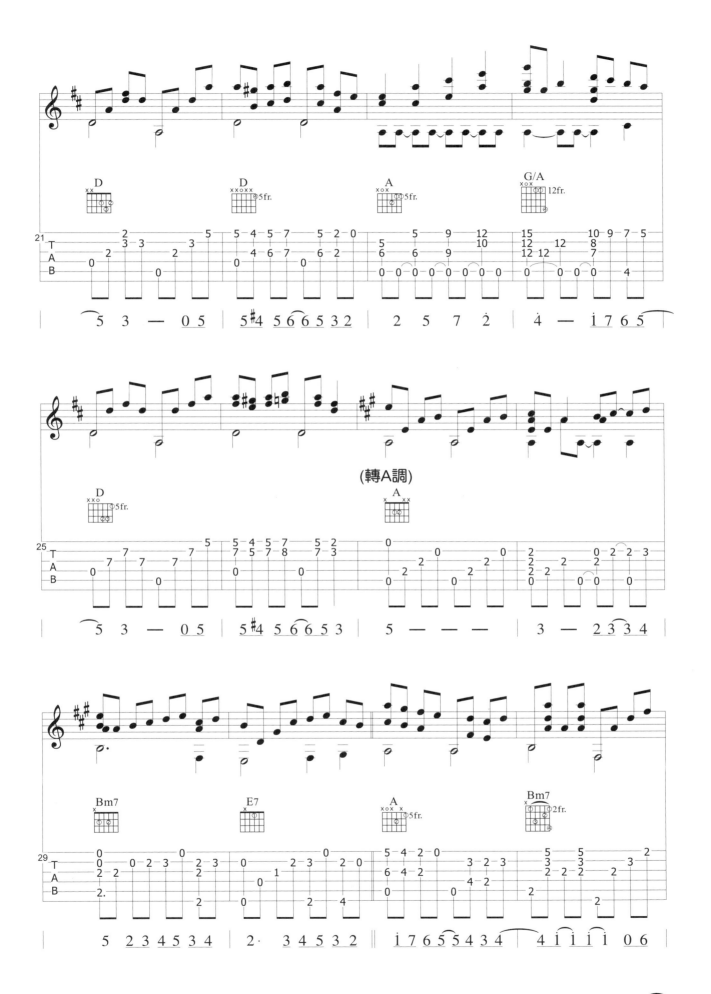

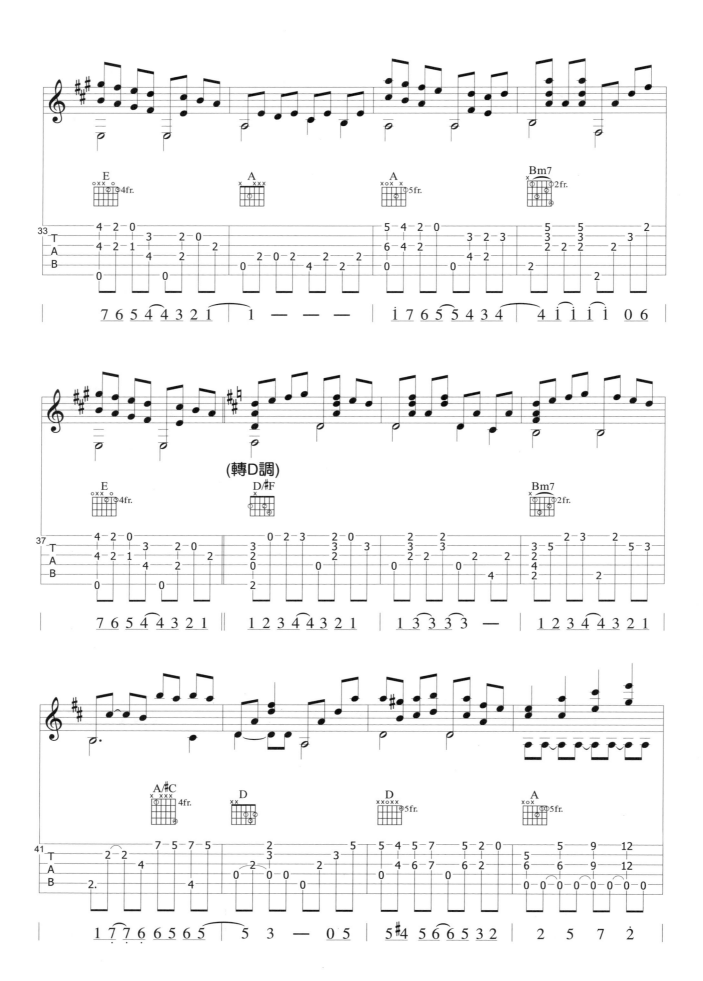

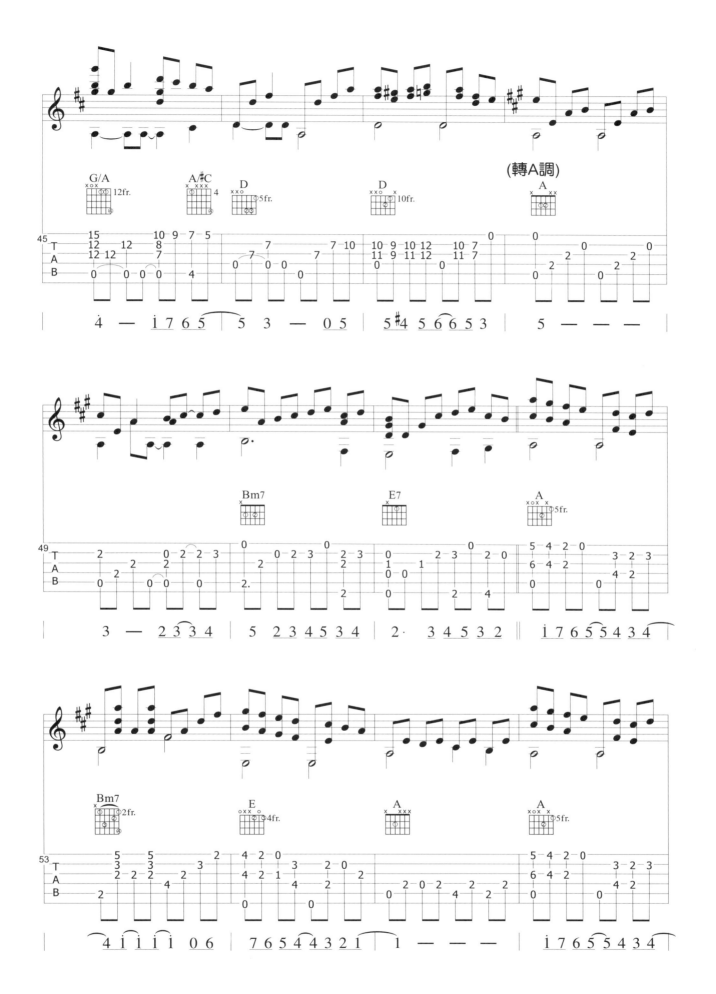

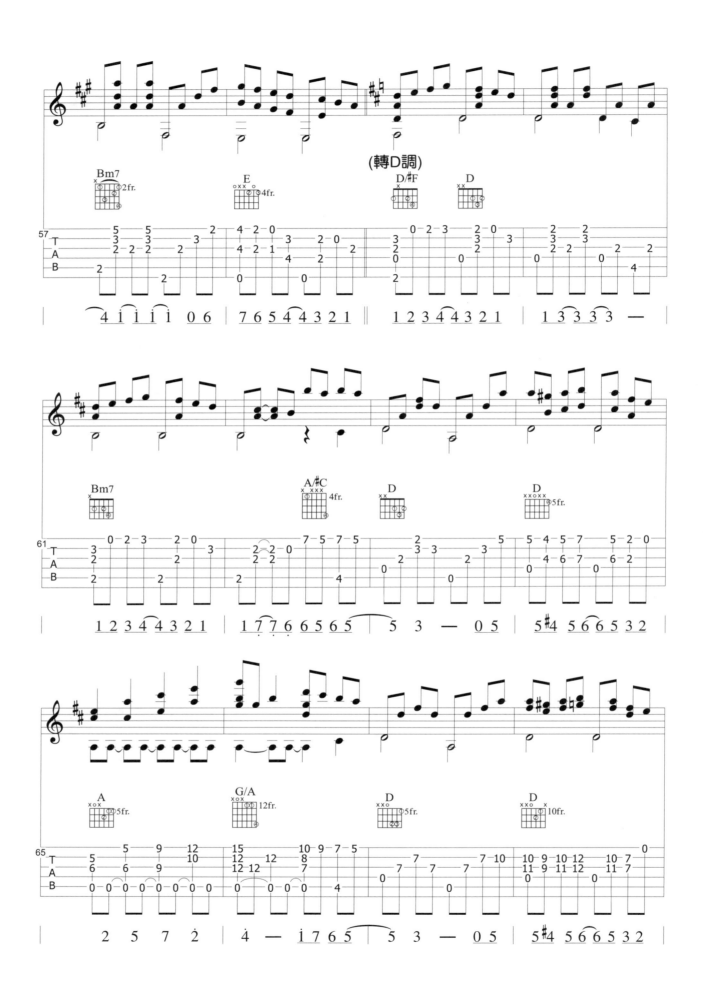

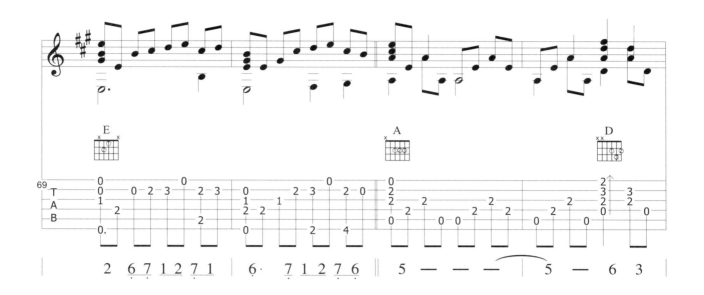

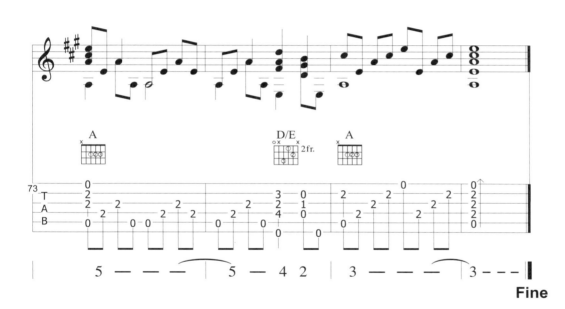

Un Homme et une Femme

【電影"男歡女愛"主題曲】

Music By：Francis Lai
吉他編曲演奏：盧家宏

Track 11

G－A－C Key

彈奏分析 ▶ ▶ ▶ ▶

本片榮獲1966年坎城金棕櫚獎，導演為法國新電影運動以來的浪漫愛情電影常青"樹克勞德勒路許"。另外還獲奧斯卡最佳編劇與最佳外語片兩項大獎。劇情敘述一名賽車手與一名年輕寡婦，因為前往學校接送孩子而墜入愛河。可算是唯美派愛情片的濫觴。為本片配樂的是法國電影配樂大師"弗杭索瓦賴"。他為一百多部電影製作配樂，本片主題曲《Un Homme et une Femme》日本歌手"小野麗莎"曾演唱。

本曲是標準的Bossa nova歌曲，由於拍子上變化很多，有的一小節五拍，有的一小節三拍，所以演奏上須注意。Bass音在切換時須注意不可將音重疊，並請注意Bossa nova的歌曲幾乎都是用古典吉他演奏居多。

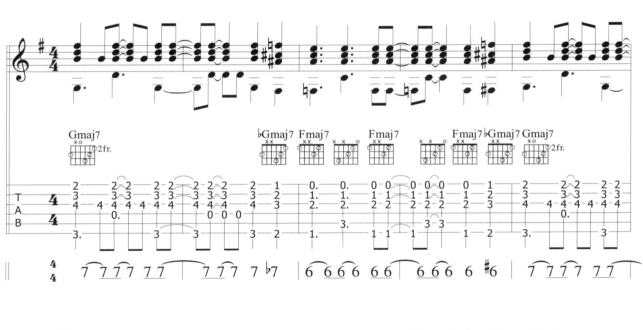

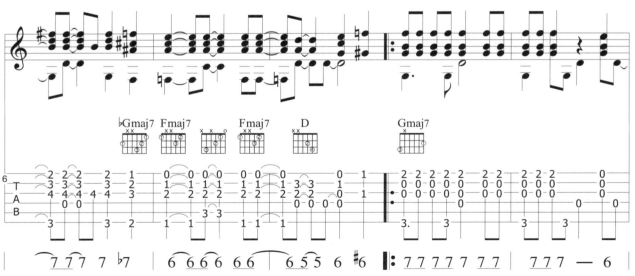

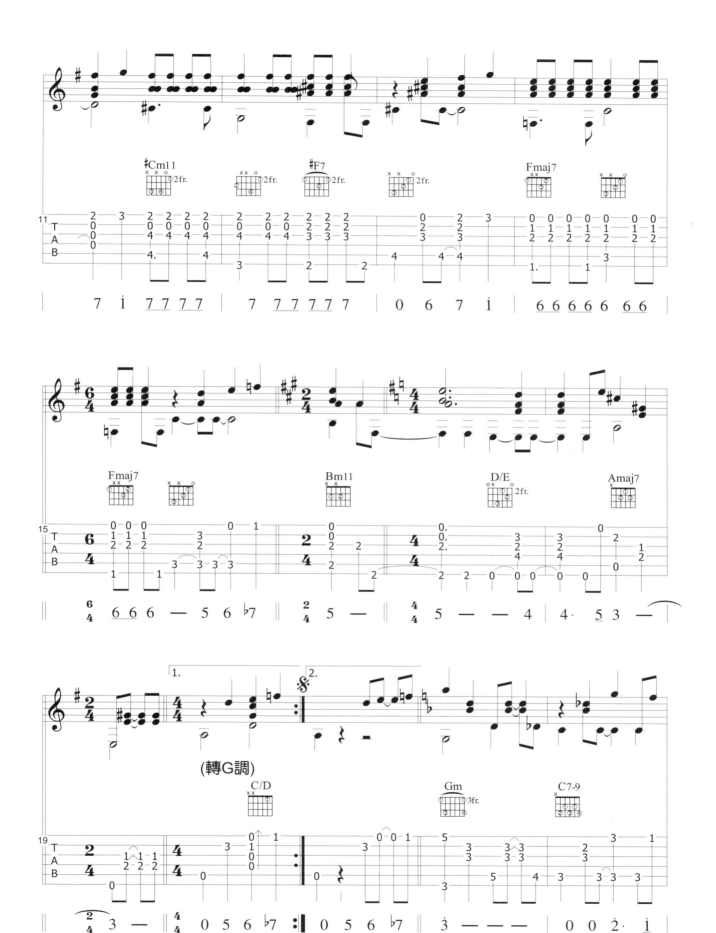

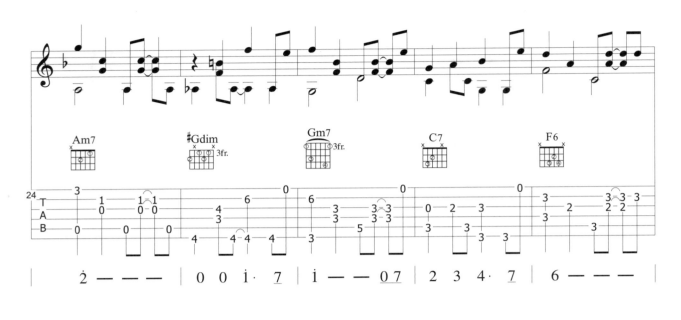

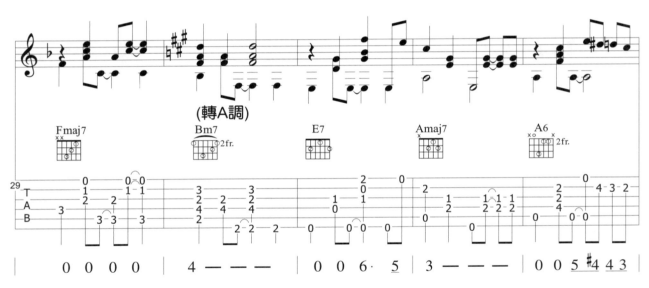

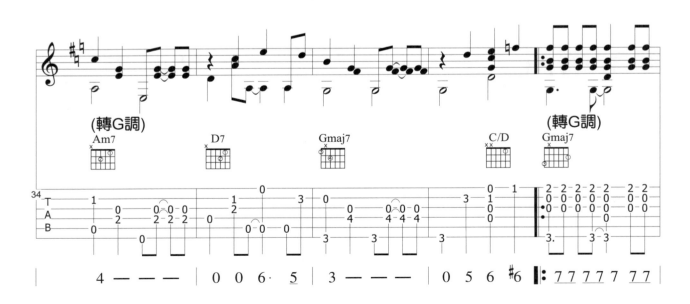

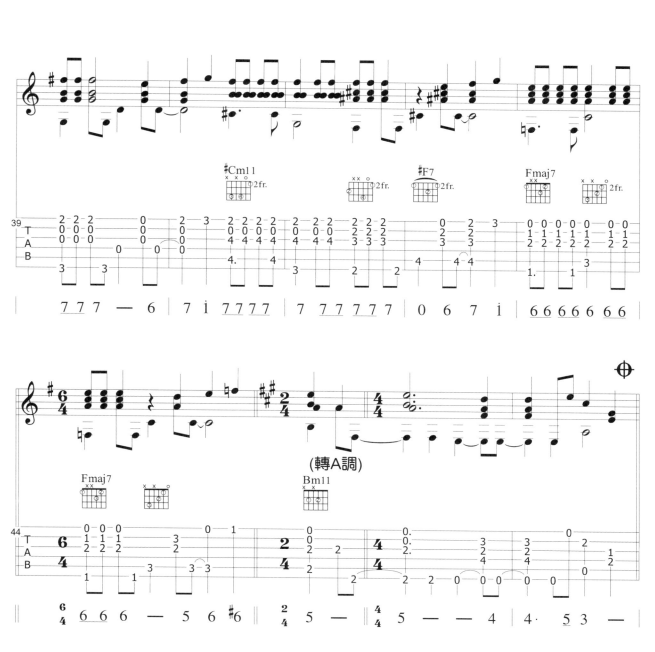

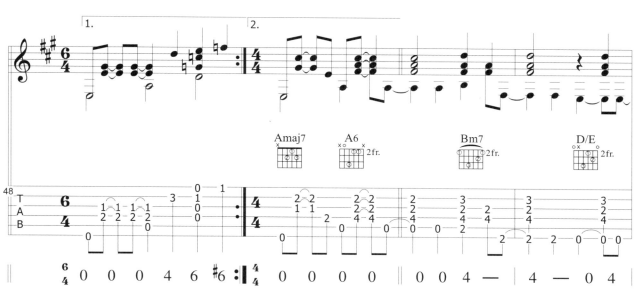

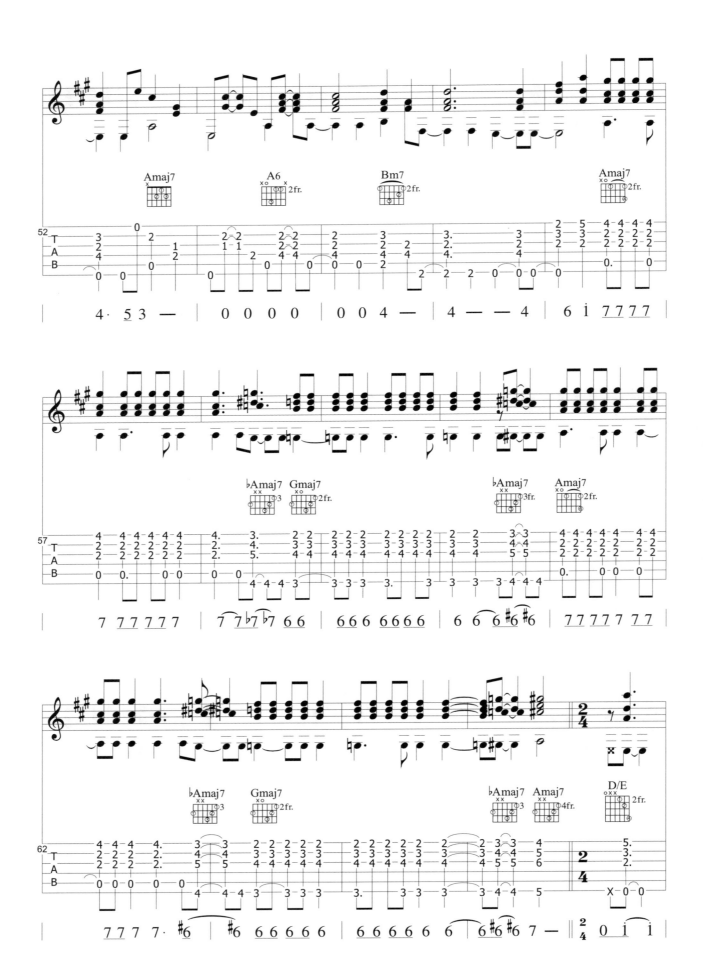

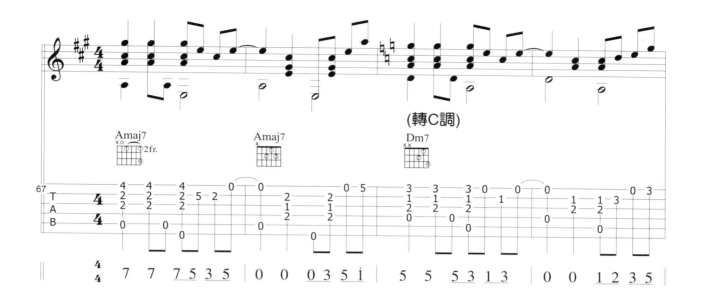

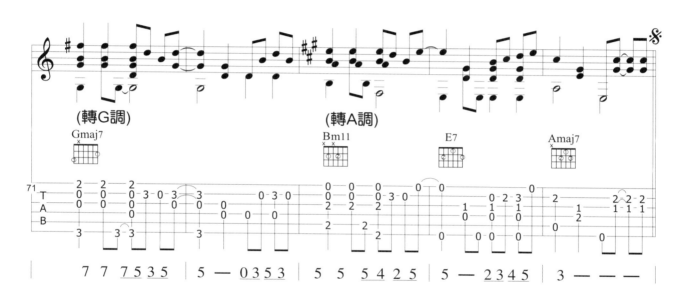

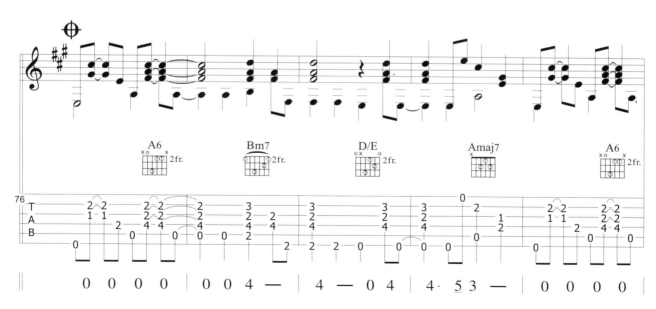

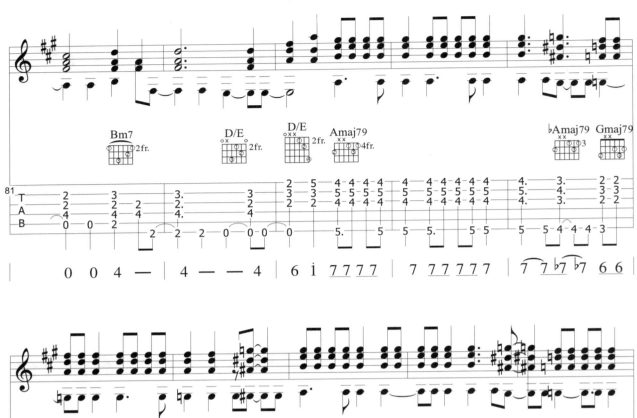

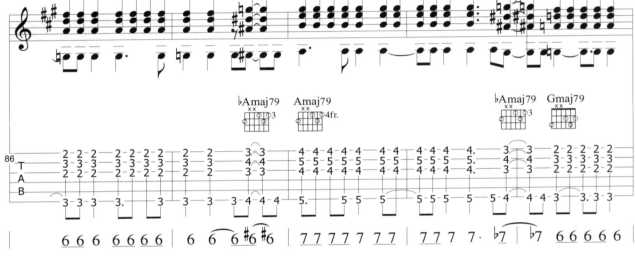

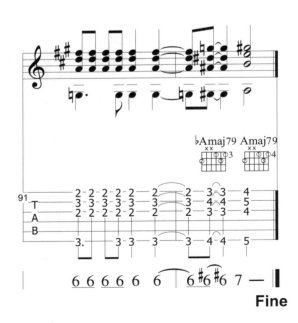

Fine

The Way We Were

Music By：Marvin Hamlisch
吉他編曲演奏：盧家宏

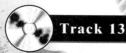

【電影"往日情懷"主題曲】

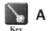

Key A

Track 13

彈奏分析 ▶ ▶ ▶ ▶

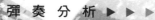

　　藉著芭芭拉史翠珊那優美的歌聲《The Way We Were》這首世紀金曲榮獲最佳歌曲和配樂兩項奧斯卡獎。《往日情懷》這部描述三零年代末期至五零年代初期的愛情故事。雖說是愛情故事，背後卻又帶有嚴肅的政治議題。片中男女主角彼此相愛，但卻遇到當時許許多多的政治事件，彼此雙方迴異的價值觀導致兩人不斷的摩擦。"Marvin Hamlisch"替此片譜寫的主題曲，風格柔和，卻又帶著些許的激情。深刻感受到片中男女主角那種帶著衝突的愛情，然而又是那樣的堅定。這樣的編曲節奏，使得聽眾在心中不斷的響起這愛情的旋律。

　　本曲需要特別重視情感的表達，彈奏時，一定要很深情喔！！

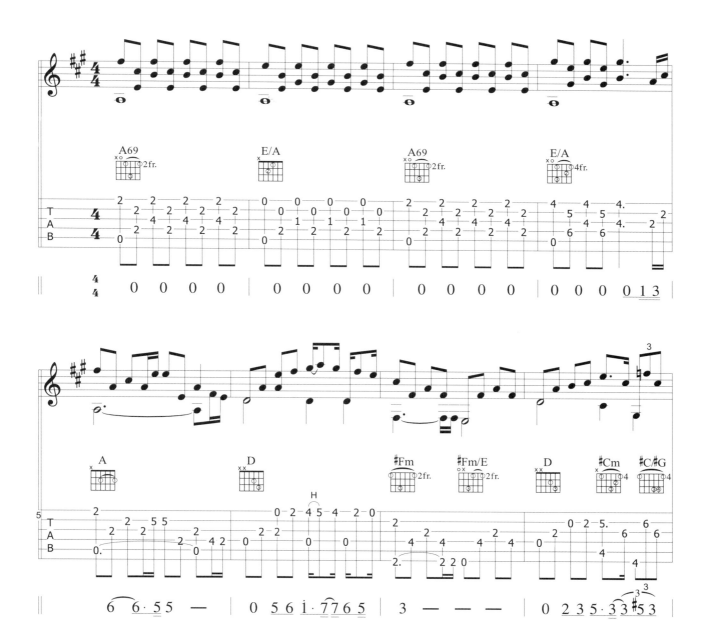

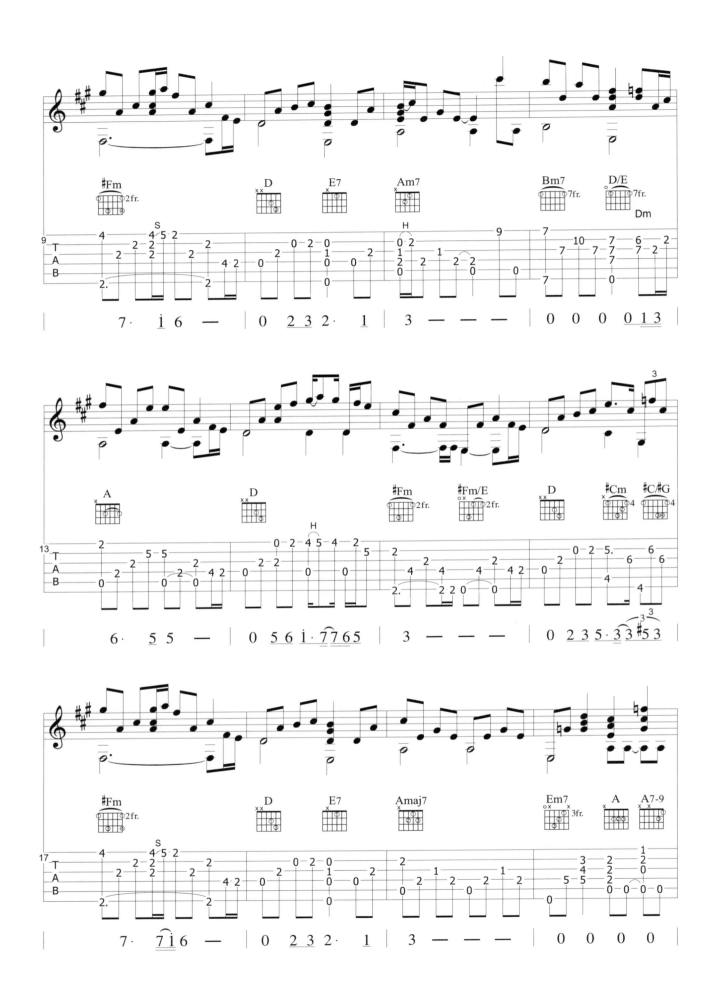

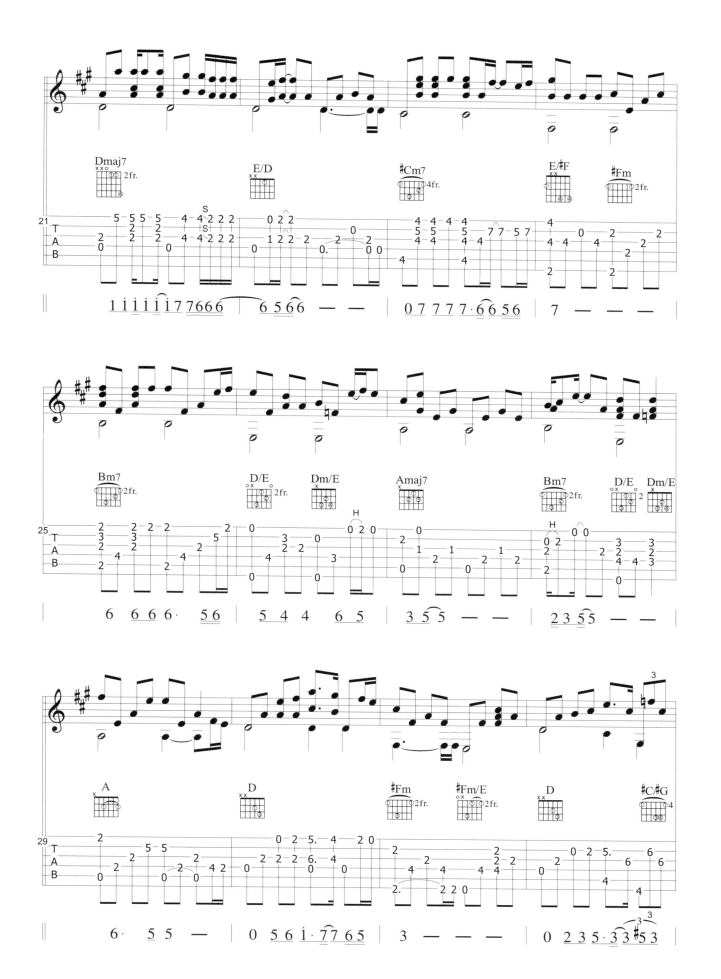

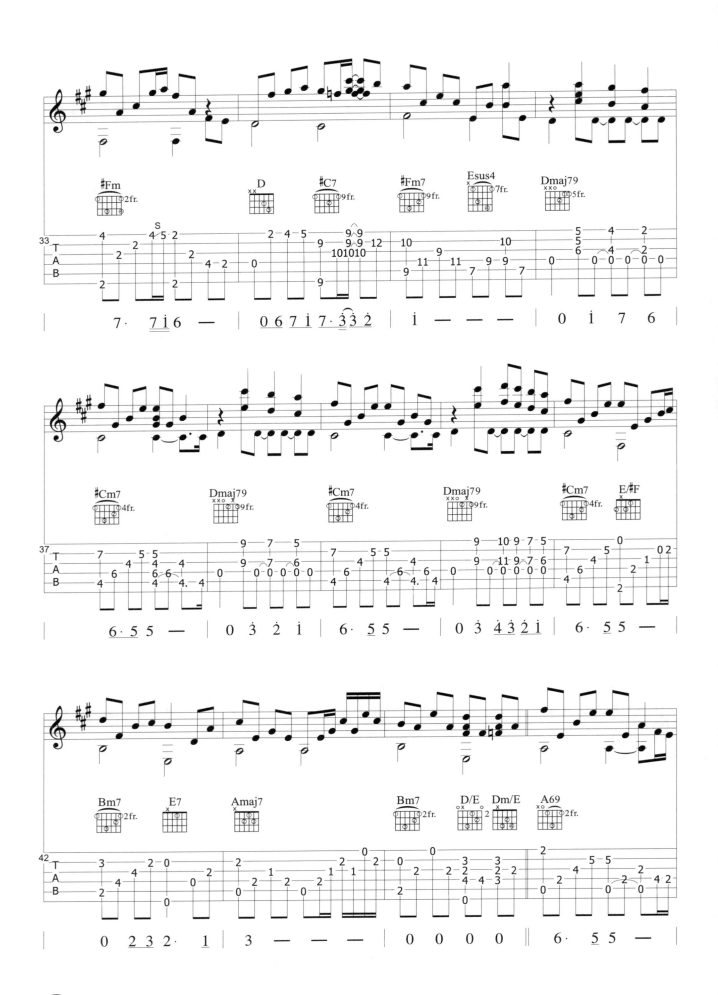

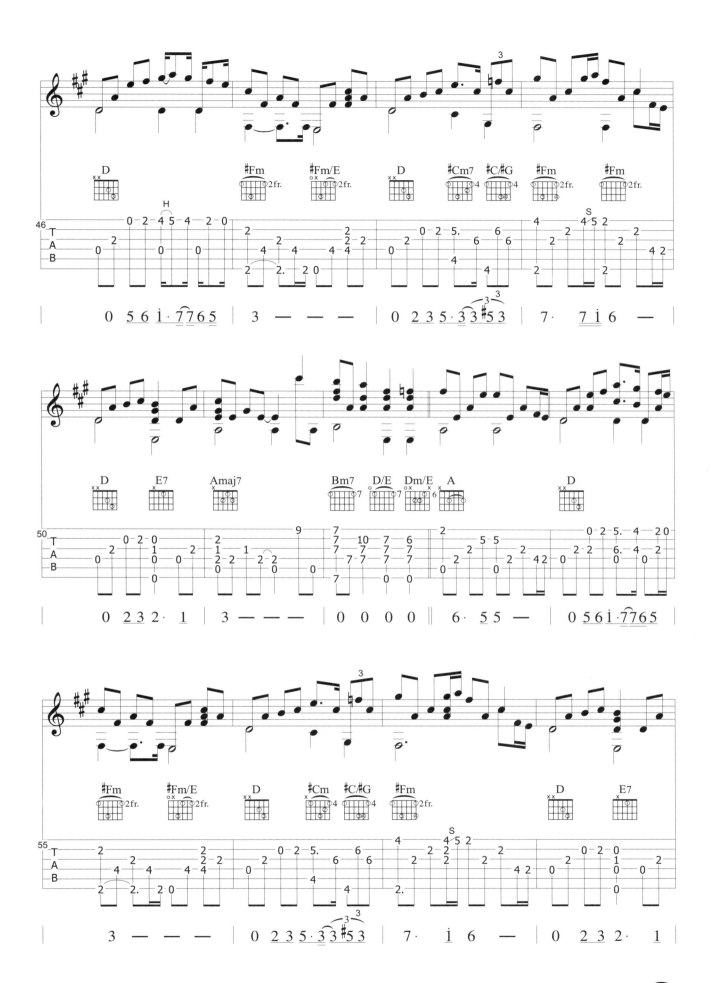

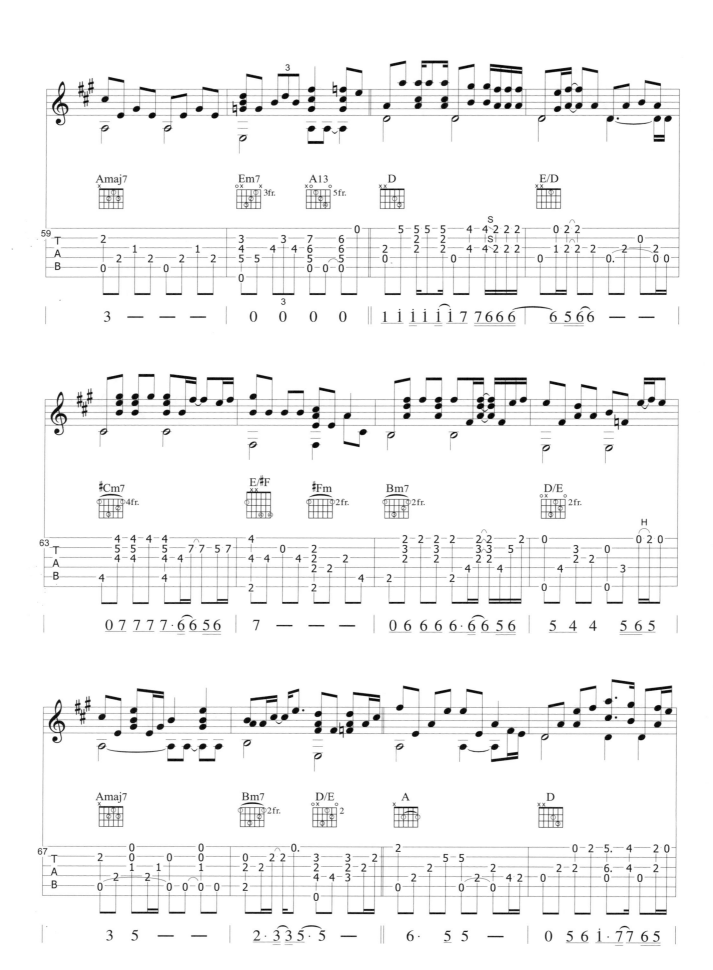

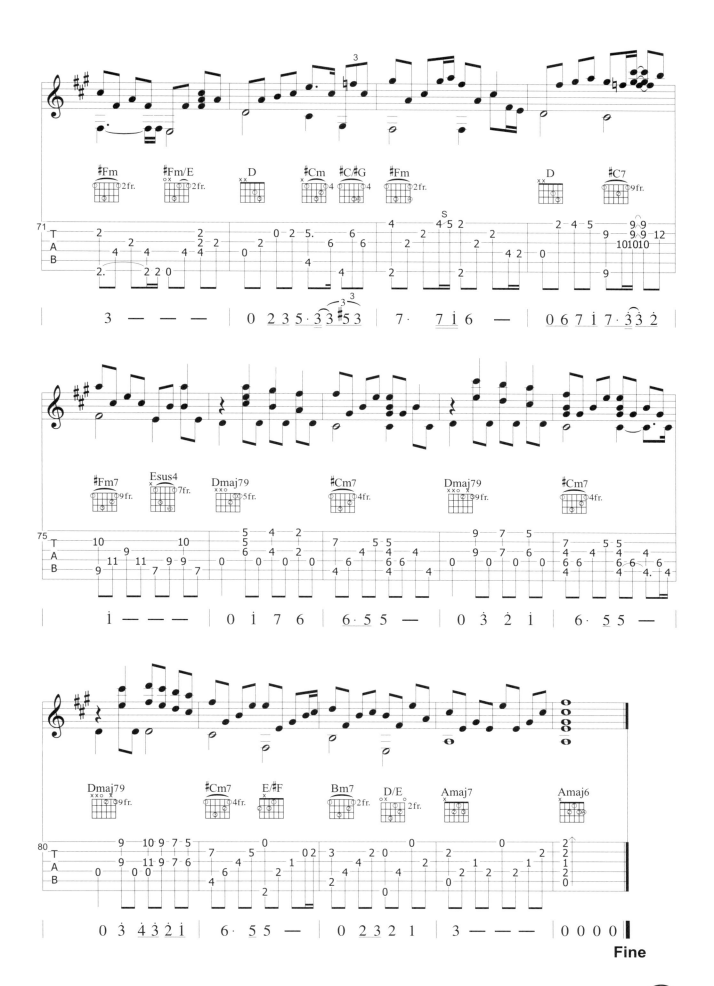

Raindrops Keep Falling On My Head

Music By：Burt Bacharach
吉他編曲演奏：盧家宏

【電影 "虎豹小霸王" 主題曲】

Track 15

G
Key

彈奏分析 ▶ ▶ ▶ ▶

《虎豹小霸王》是標準的後西部片時期的電影，劇情描述一對活寶哥倆好，愛上同一名女子，帶著她四處犯案逃亡的故事。兩個人雖然都是江洋大盜，但個性中洋溢的卻是善良與熱情。他們最經典的就是一面逃亡一面插科打渾，趣味橫生。雖然電影最後以兩人喪命收場，但電影中對自由、愛情、浪漫、幽默的表現，卻讓這部片在西部片沒落的七零年代，創下票房奇蹟，捧紅了小生 "勞勃瑞福"，並贏得四項奧斯卡大獎。而收錄在這裡的主題曲〈雨點不停地打在我頭上〉，作曲者 "伯特巴查拉赫"，更因此得到了奧斯卡最佳作曲獎。

前半段我用Swing節奏，所以須注意搖擺感，後半段則速度加快，且切音增加，要注意彈奏上的明快感。

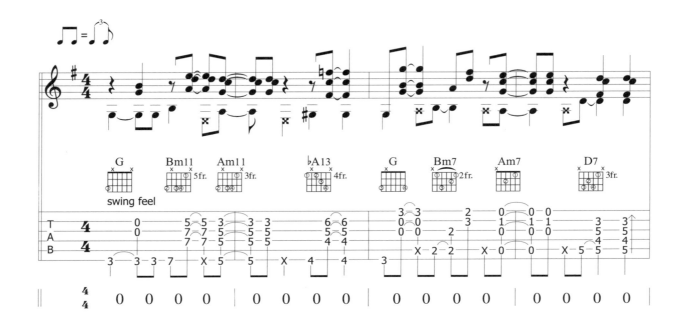

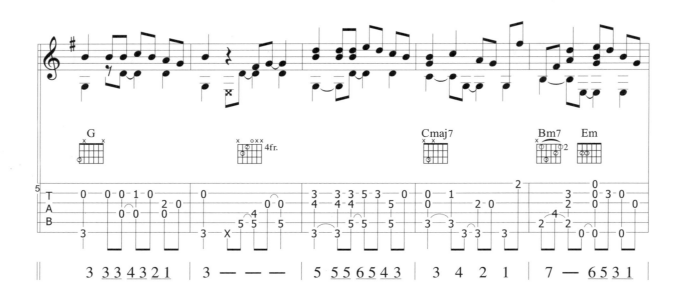

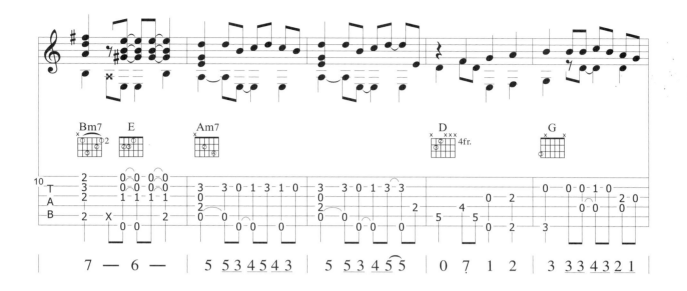

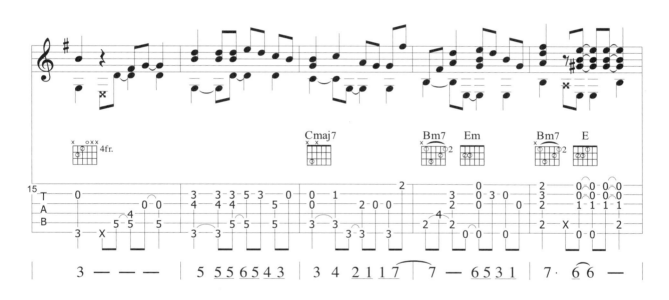

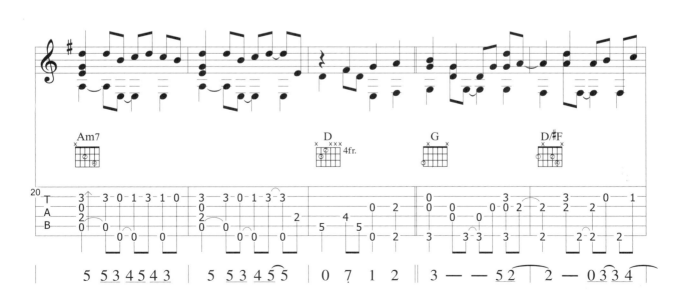

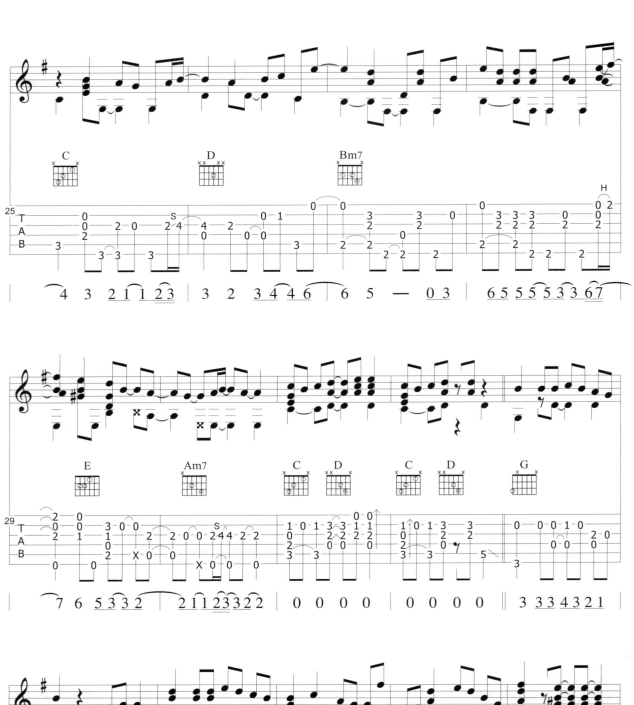

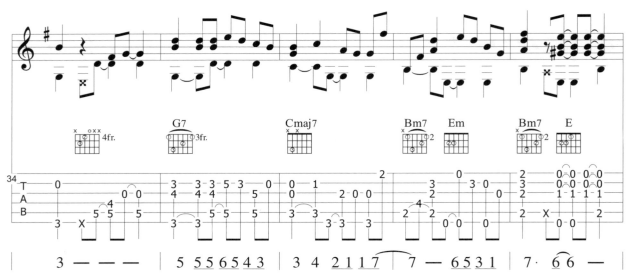

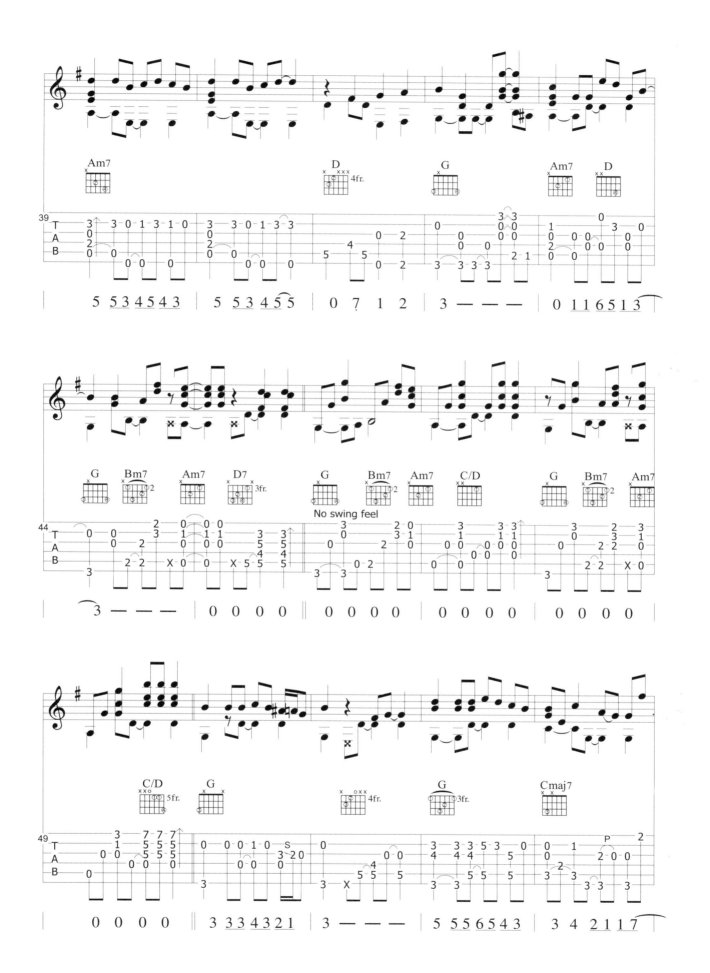

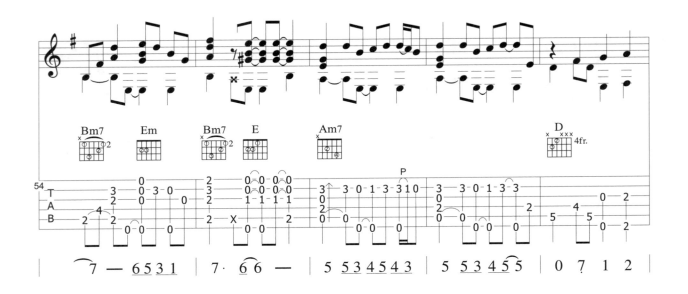

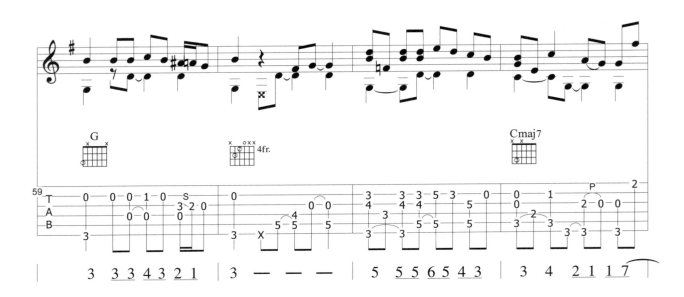

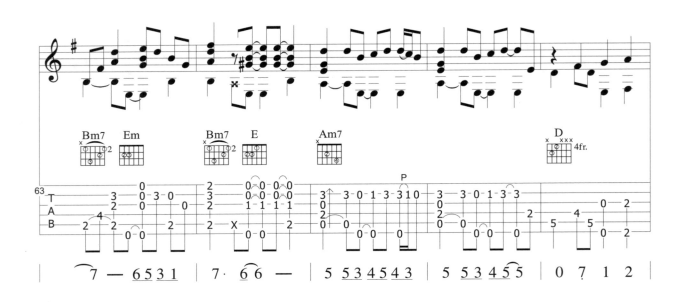

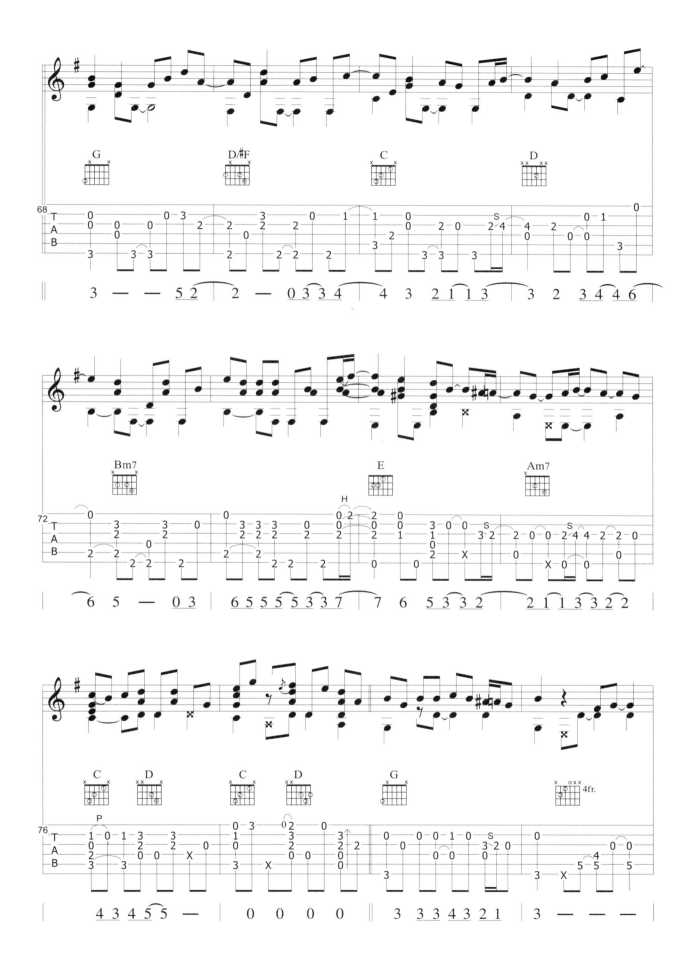

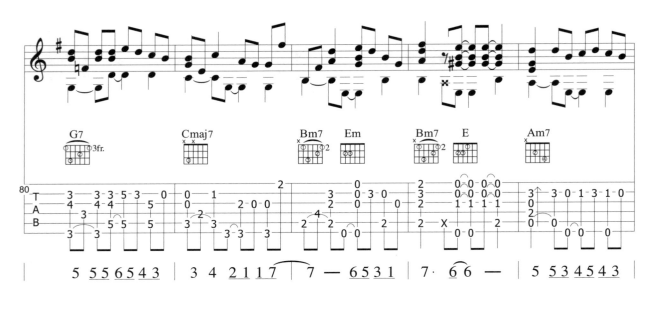

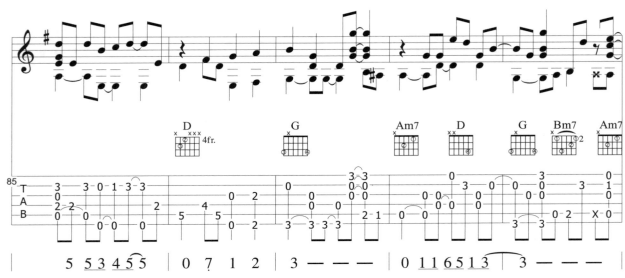

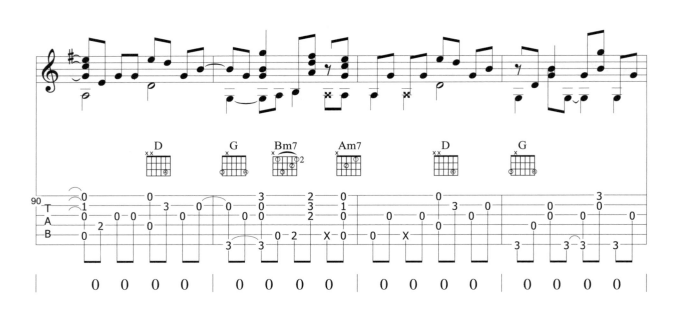

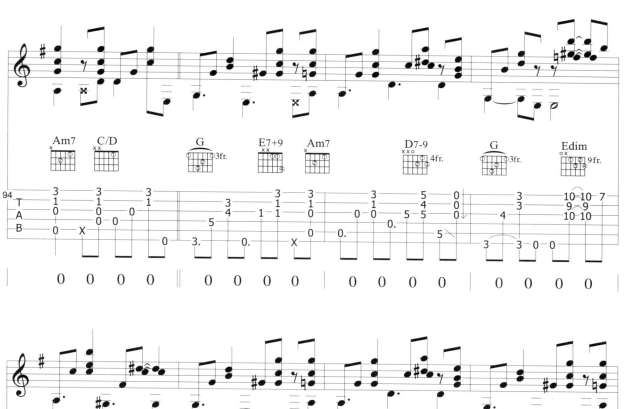

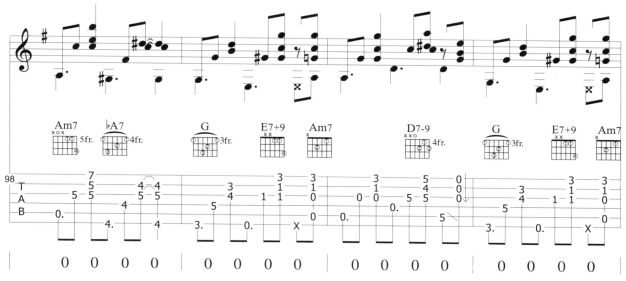

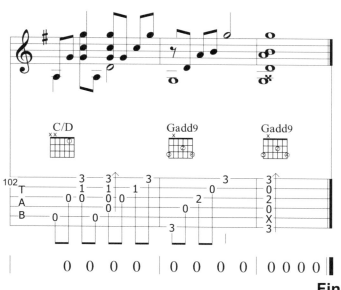

Fine

All I Ask Of You

Music By：Andrew Lloyd Webber
吉他編曲演奏：盧家宏

【電影"歌劇魅影"主題曲】

Track 16

彈奏分析 ▶ ▶ ▶ ▶

C
Key

安德烈洛依韋伯（Andrew Lloyd Webber）已經成為音樂劇的代名詞，也是英國當代舞台劇的榮耀。《歌劇魅影》是由1911年法國小說家卡斯頓勒胡（Gaston Leroux）的同名小說（Le Fantom De L'opera）改編。故事描述出身微寒，自幼喪父的女孩克莉絲汀，在十九世紀花都巴黎的戲院工作。在一次意外的機會中，她唱歌的才華受到賞識，不但成了劇院的紅星，並引起了青梅竹馬的年輕貴族的關注。但他們的愛情讓自幼教導她唱歌的劇院幽靈憤怒，劇院幽靈空有一副好歌喉，但悲慘的身世讓他只能躲在面具的後面，他唯一生命的寄託便是教導克莉斯汀唱歌。克莉斯汀新生的愛情對他而言是一種背叛，於是他開始報復與毀滅的行動。克莉斯汀漸漸地對劇院幽靈的感激之情變為恐懼，但幽靈設下陷阱，要她在貴族與他這個毀容的怪物之間做抉擇。克莉斯汀雖然為了拯救情人的性命，答應嫁給幽靈，但幽靈也明白了克莉絲汀不可能愛她，含悲離開，成全年輕的戀人，讓自己消失在巴黎這個愛情與富麗堂皇的迷宮中。韋伯的音樂劇中不乏感人的作品，像《萬世巨星》中的〈我不知道要怎麼愛他〉（I Don't Know How to Love Him）。而這首〈我別無所求〉（All I Ask of You）是《歌劇魅影》這齣揉合了恐怖，愛情與生命傷害的戲中，唯一充滿單純真摯感情的一首歌。

本曲雖然是抒情歌曲，但在和弦切換上並不容易，尤其進入副歌時的第一個和弦，跳至第八格，須連接順暢。

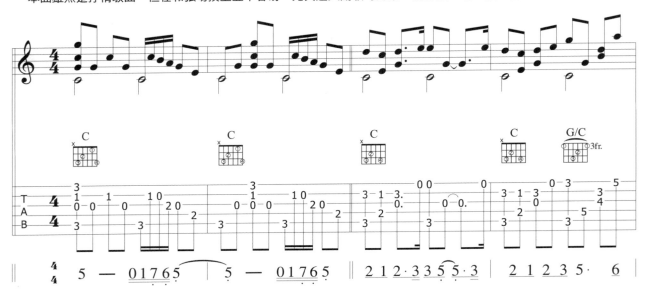

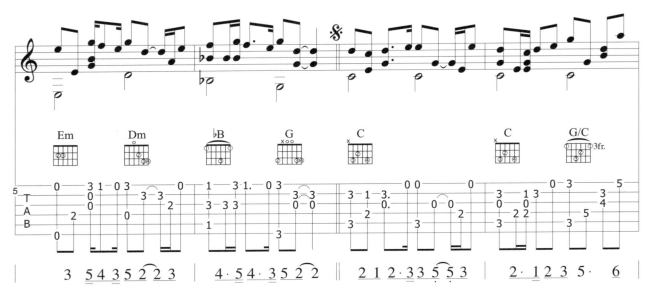

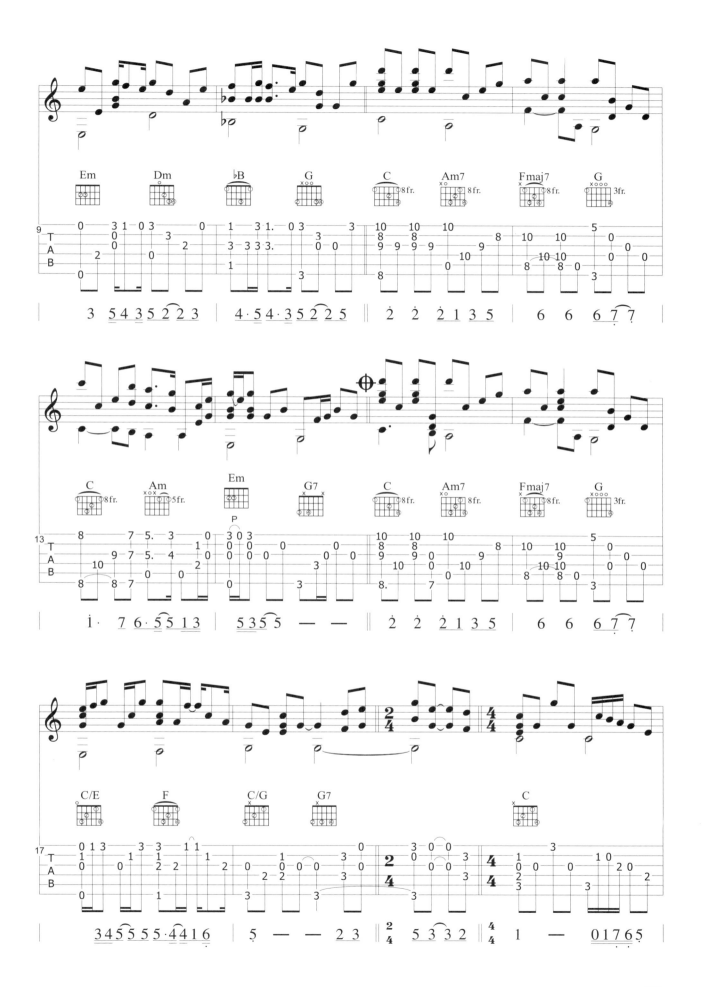

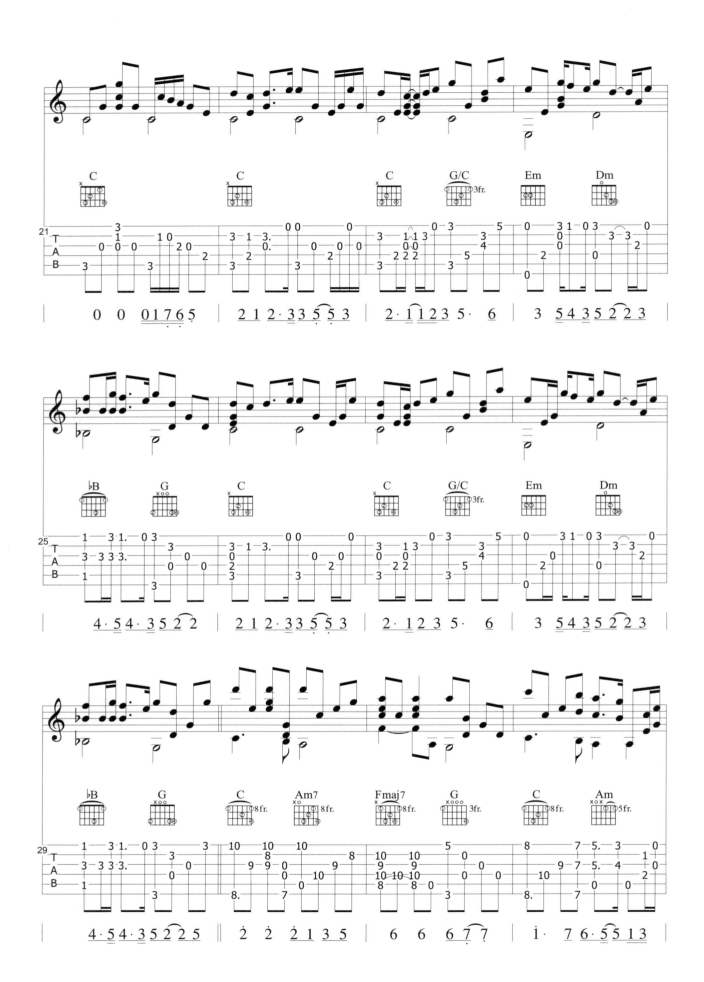

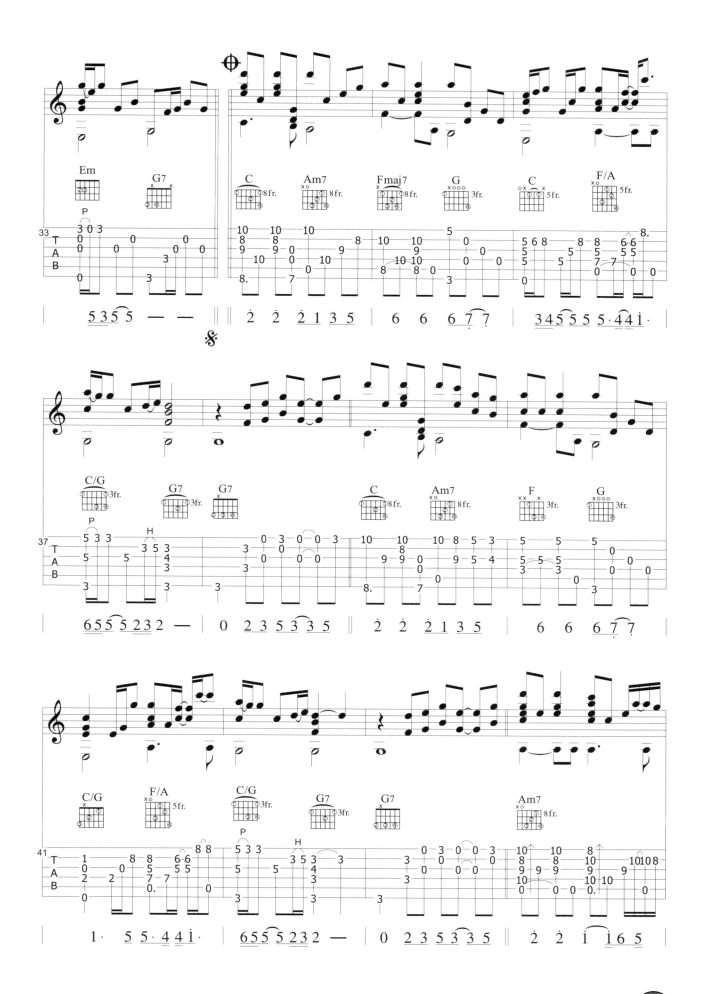



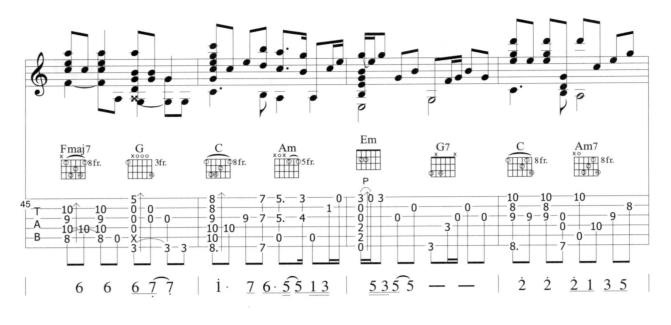

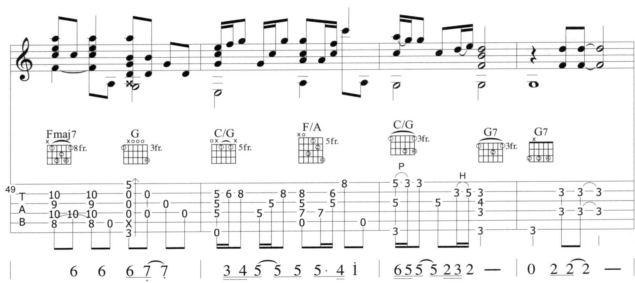

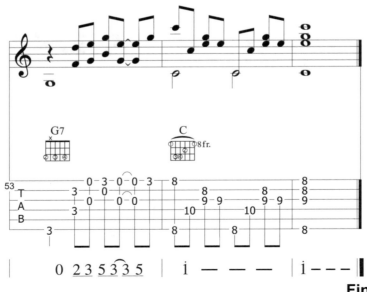

Fine

Somewhere In Time

Music By：John Barry
吉他編曲演奏：盧家宏

【電影"似曾相似"主題曲】

Track 18

Key G

彈奏分析 ▶ ▶ ▶ ▶

　　沒有煽情媚俗的外表，作曲家"John Barry"為電影《似曾相識》譜出這麼一首令人動容的電影配樂。電影描述一位年輕劇作家理查因為一只懷錶和一張已故女星的舊照片而墜入愛河。藉著自我催眠而回到1912年追尋真愛的理查，以及和理查一見鍾情的女星艾莉絲，心靈相契的兩人，卻因為時空和種種外力的阻隔。最後，只能在天國相見。以帕格尼尼主題變奏曲為靈感，散發出一種優雅內斂的古典氣質。這樣細緻的音符已不只是配樂了，那樣優美的樂章在我們心中已經是愛情的代名詞。

　　由於是慢板抒情歌曲，技巧上並不困難，所以要特別注意情感的表達。

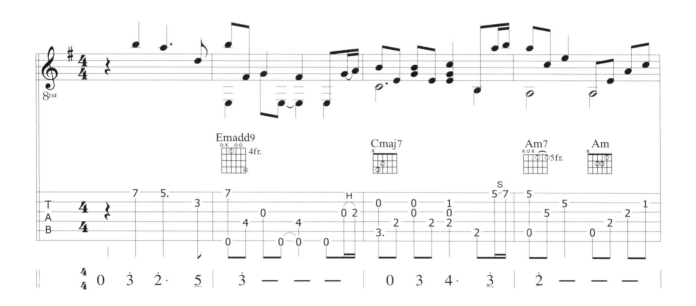

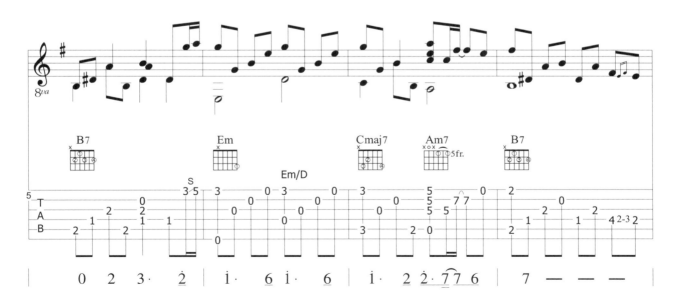

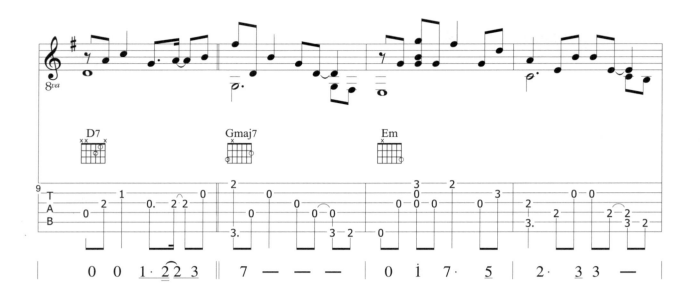

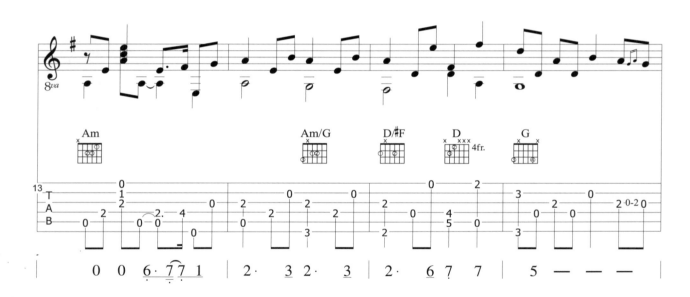

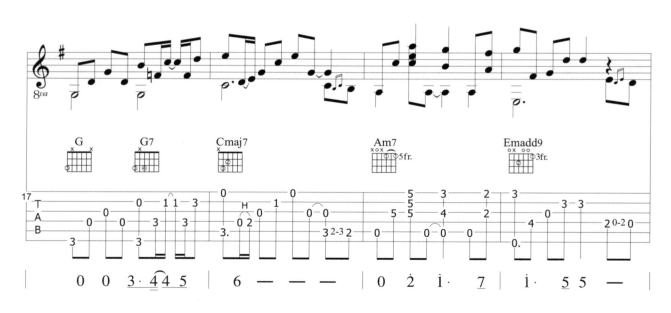

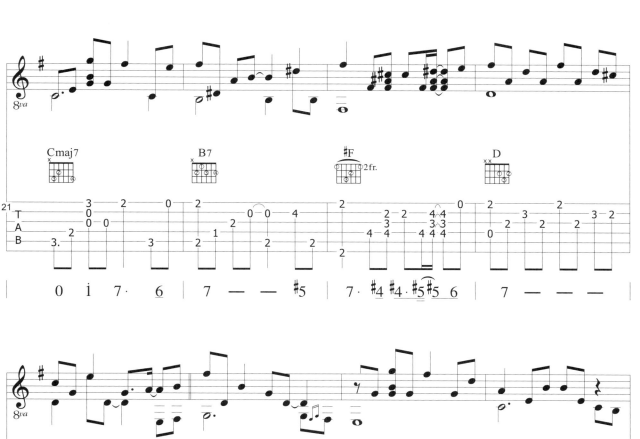

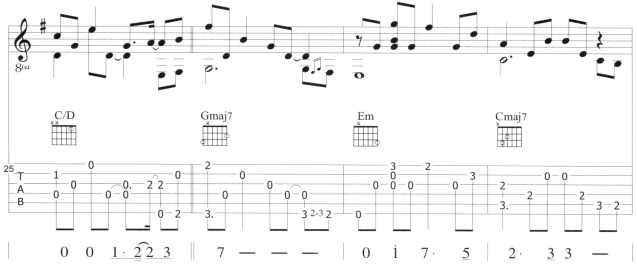

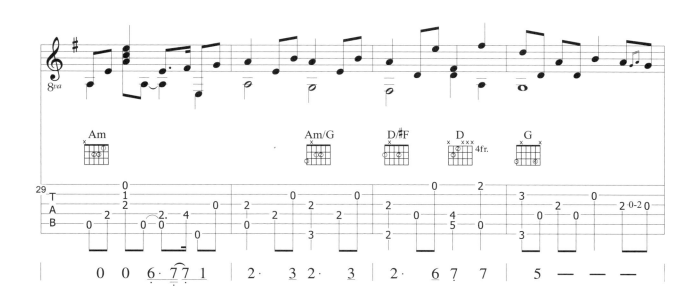

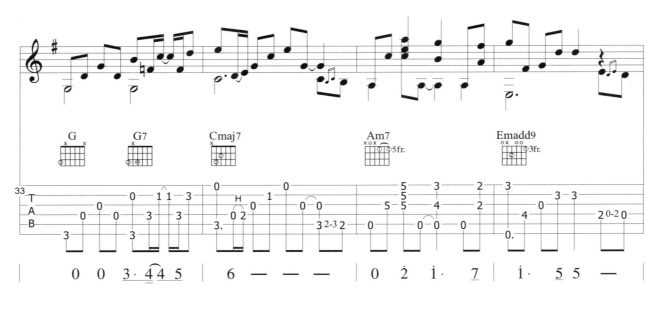

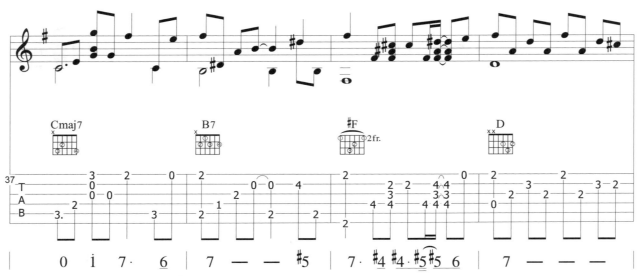

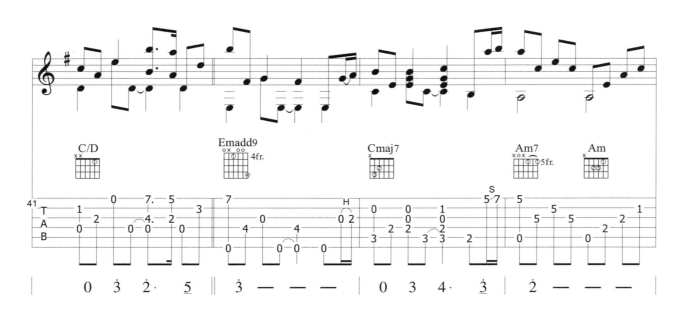

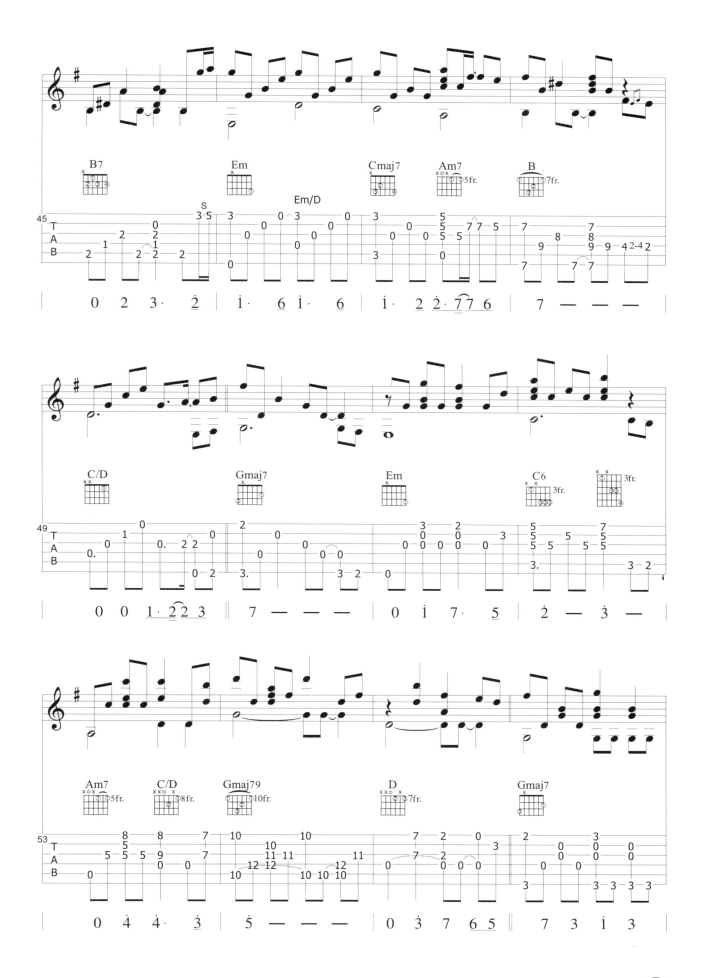

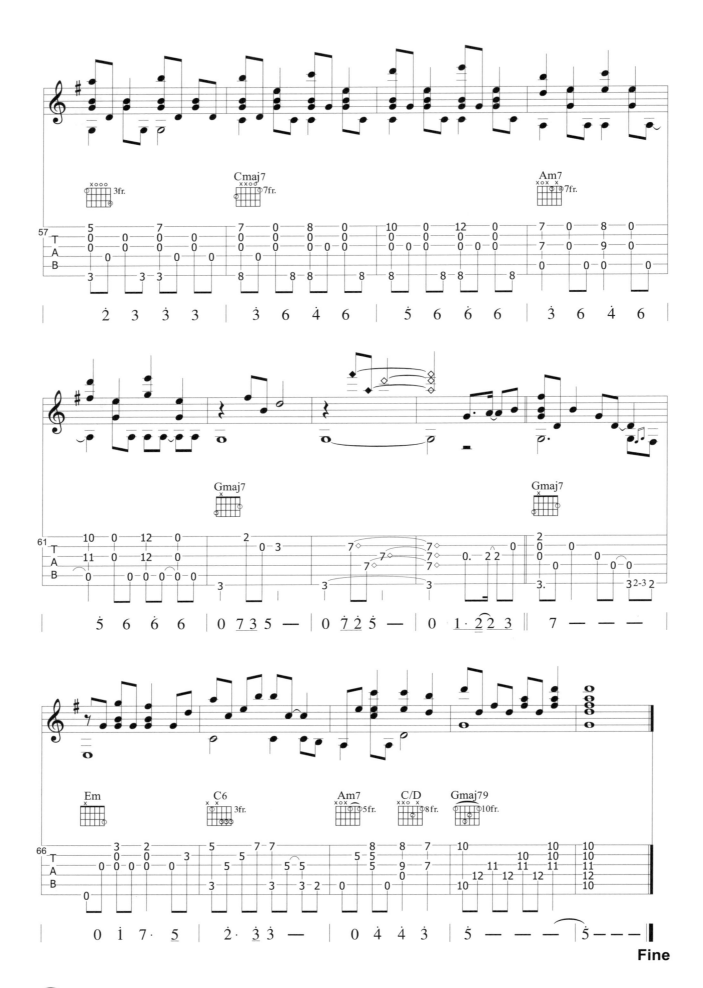

Mac Gyver

Music By：Randy Edelman
吉他編曲演奏：盧家宏

【電影"百戰天龍"主題曲】

 Track 2

 G DGDGBE

彈奏分析 ▶ ▶ ▶ ▶

　　四、五、六年級的同學們，大概沒有人不曉得〝馬蓋仙〞的大名。他就是影集「百戰天龍」的男主角。該影集於1985到1992年推出，一拍就是7年。飾演馬蓋仙的男主角〝李察狄恩安德森〞因此飽嘗成名帶來的名與利甜美滋味，可惜未能乘勝追擊，在影集光采落幕後，再創另一波演藝高峰。影集的成功，除了在台灣電視史上留下這句「台視影集，有口皆碑」的口號之外，也讓影集主題曲成為深印觀眾腦中的經典名曲。充滿活力的音樂與影集中馬蓋仙的角色與故事中的驚險情節相輔相成，聽來熱血奔騰。

　　本曲雖然速度快，但指型安排上並不困難，主歌一進入第一個G和弦，須注意第一弦須悶掉，在刷和弦時不可讓第一弦發出聲音，拇指指套不間斷地撥奏，維持住基本的Bass音進行。

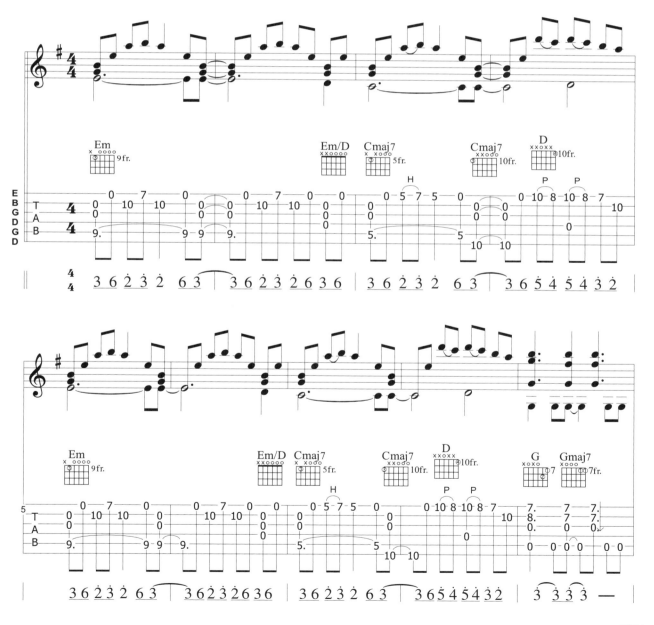

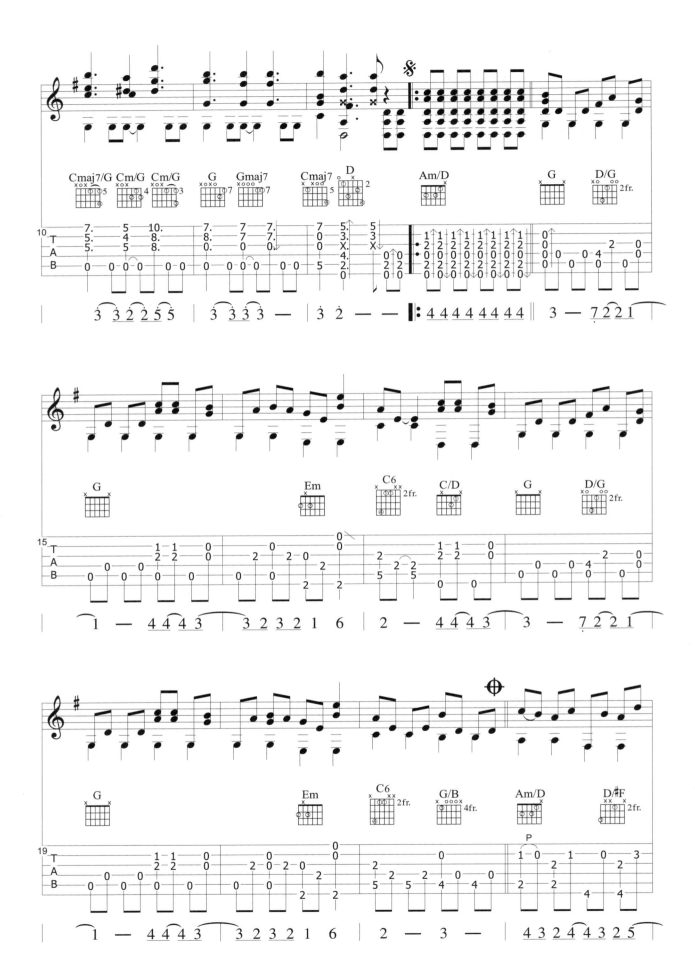

吉他新樂章

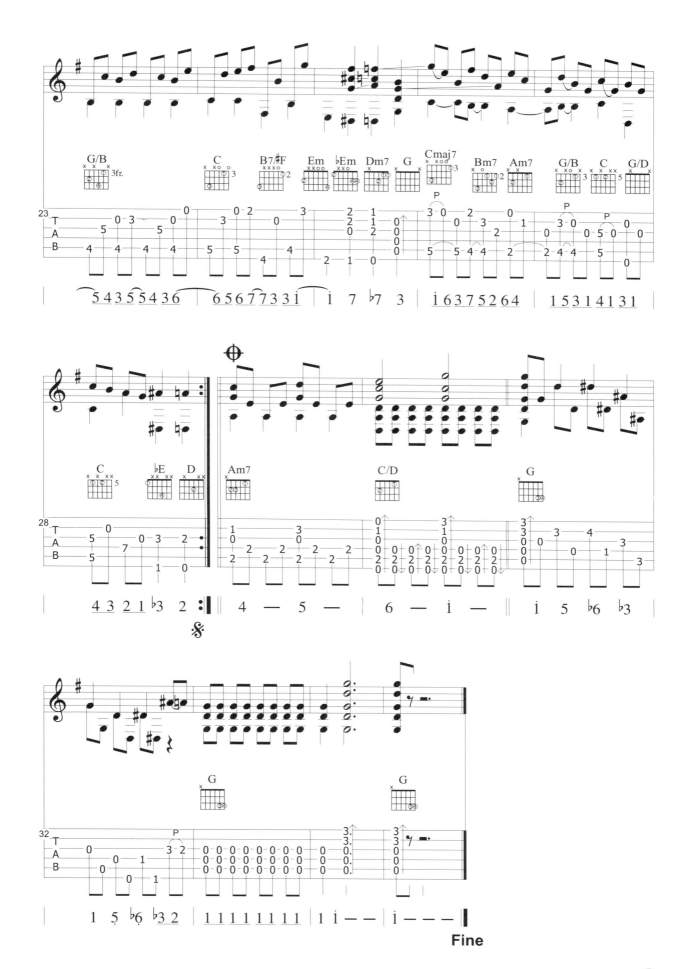

Raiders Of The Lost Ark

【電影 "法櫃奇兵" 主題曲】

Music By：Burt Bacharach
吉他編曲演奏：盧家宏

Track 4

Key **C**　Tune **CGCGCE**

彈奏分析 ▶ ▶ ▶

　　1981年轟動至今的冒險動作片「法櫃奇兵」，是由電影鬼才史蒂芬史匹伯與超實力派動作巨星哈里遜福特攜手合作，一口氣便拿下奧斯卡五項大獎！可說是部不朽的傳奇經典之作。在印地安那瓊斯教授在古物探險之旅時，總是充滿著驚奇和考驗，過人的勇氣與智慧，是許多人小時的偶像；帥氣奔放的主題曲也總是在畫面中讓人身歷其境，郎郎上口的旋律，更是許多樂迷所喜愛。連知名的美國辛辛那提大眾交響樂團（Cincinnati Pops Orchespra），也都常演出及錄製這首氣勢非凡的的名曲，愛樂的你（妳）也怎麼能錯過呢！快讓我們用六弦來震撼吧！此曲的調弦法和超人相同，作曲者也是同一個人，前奏的16 Beat跑馬式節奏須掌握好。

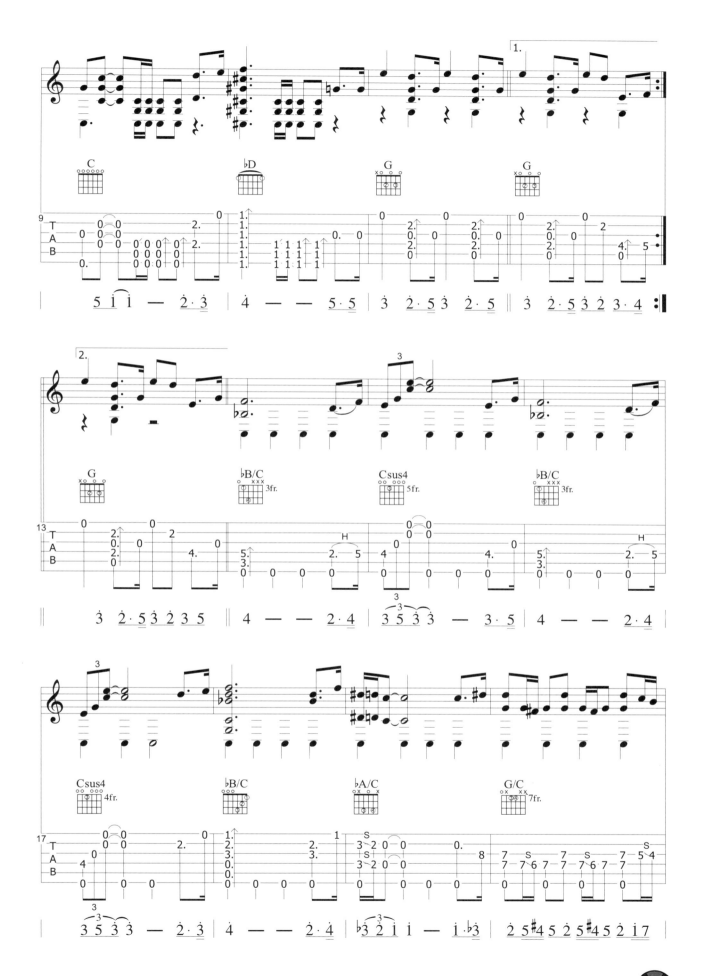

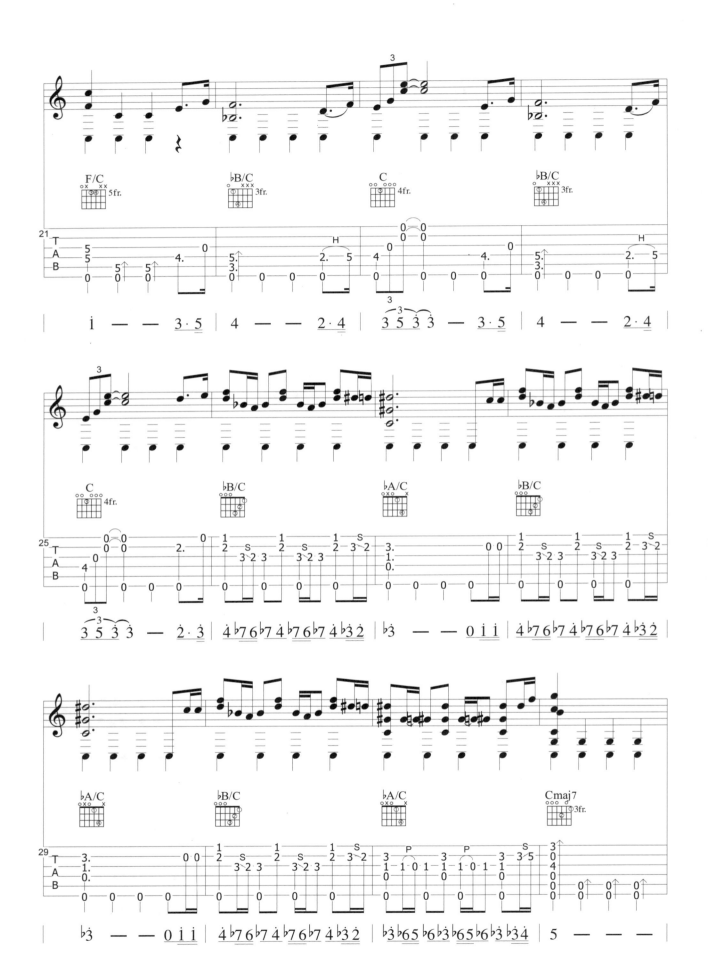

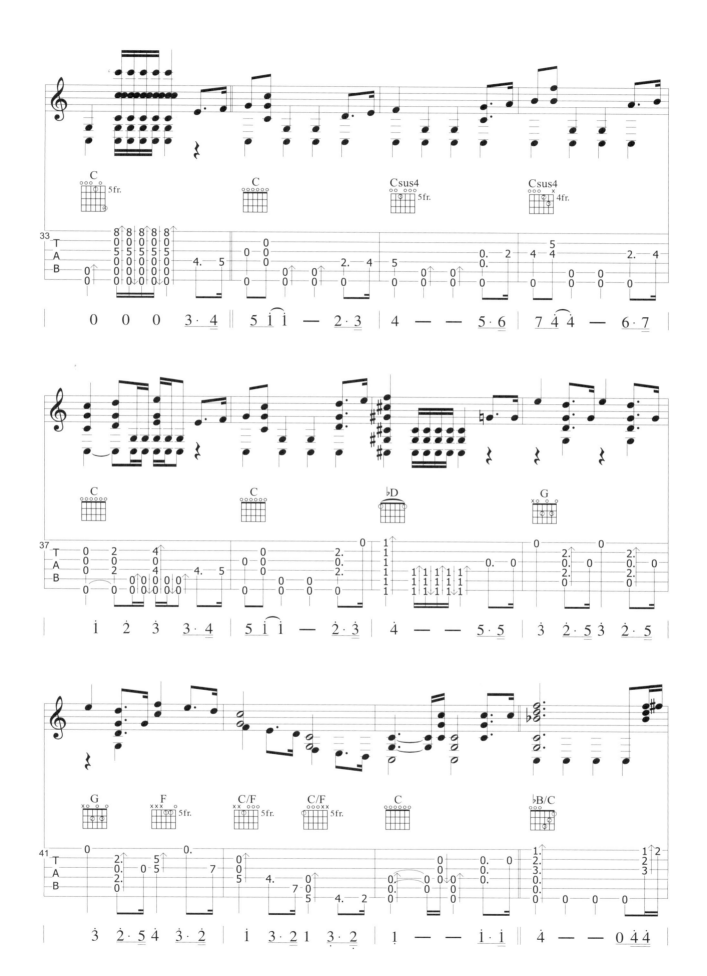

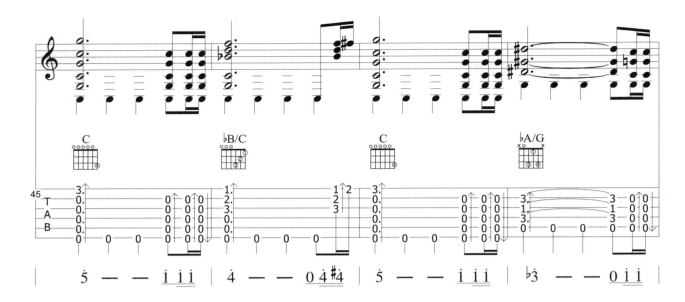

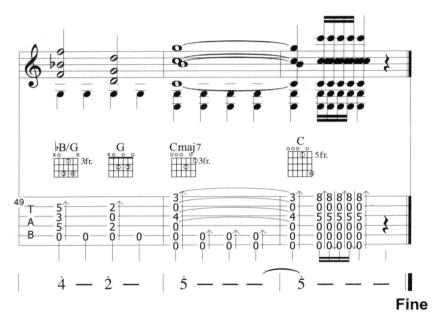

Fine

 Scarborough Fair

Music By：Paul Simon
吉他編曲演奏：盧家宏

 【電影 "畢業生" 主題曲】

Track 6 **Dm** Key 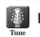 **DFDGBE** Tune

彈奏分析 ▶ ▶ ▶ ▶

　　沒有哪部片像《畢業生》一樣，用平穩沉靜的敘事，描繪少男成長所面對的迷惘，愛情與肉慾的糾葛，以及長成男人所需付出的勇氣與代價。（本片經典電影海報一針見血地道出了這一點：衣著整潔，面色凝重的達汀霍夫曼，被一肢光溜的女人大腿壟罩。）本片的原聲帶由戴夫·格魯辛（Dave Grusin）與保羅·西蒙（Paul Simon）合作，前者負責音樂，後者則負責片中插曲，包括膾炙人口的〈The Sound Of Silence〉就是其中之一。而這首〈Scarborough Fair〉在平靜安詳的吉他伴奏，以及Simon and Garfunkel的優美和聲中，卻以極度悲傷又充滿摯愛的歌詞，指桑罵槐地控訴成人世界的腐化與墮落。本片在1967年榮獲奧斯卡最佳導演，英國電影學院最佳影片等大獎，以及美國國家電影保護局指定典藏的殊榮。該片配樂〈Mrs Robbinson〉也擊敗了披頭四的〈Hey Jude〉獲得最佳電影配樂。

　　原曲即為吉他伴奏，相信您一定有練過 Am 調的伴奏版本，但我將它改為 Dm 調，是因為如此一來，主旋律會跳到比較高的位置，聽起來音域變寬了，也更能強調空靈感，這個編曲想法和Walking In The Air是一樣的道理，不過也因為音域變寬，常常需要更換把位，所以難度也增加了，須注意切換把位時聲音不可中斷。

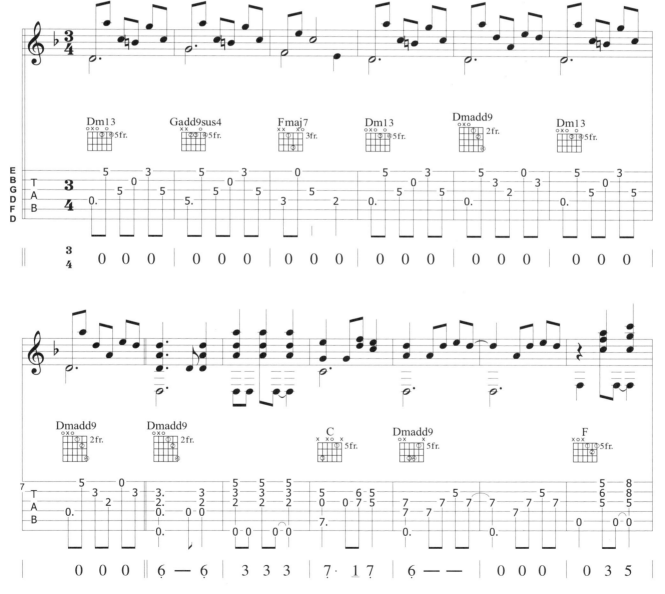

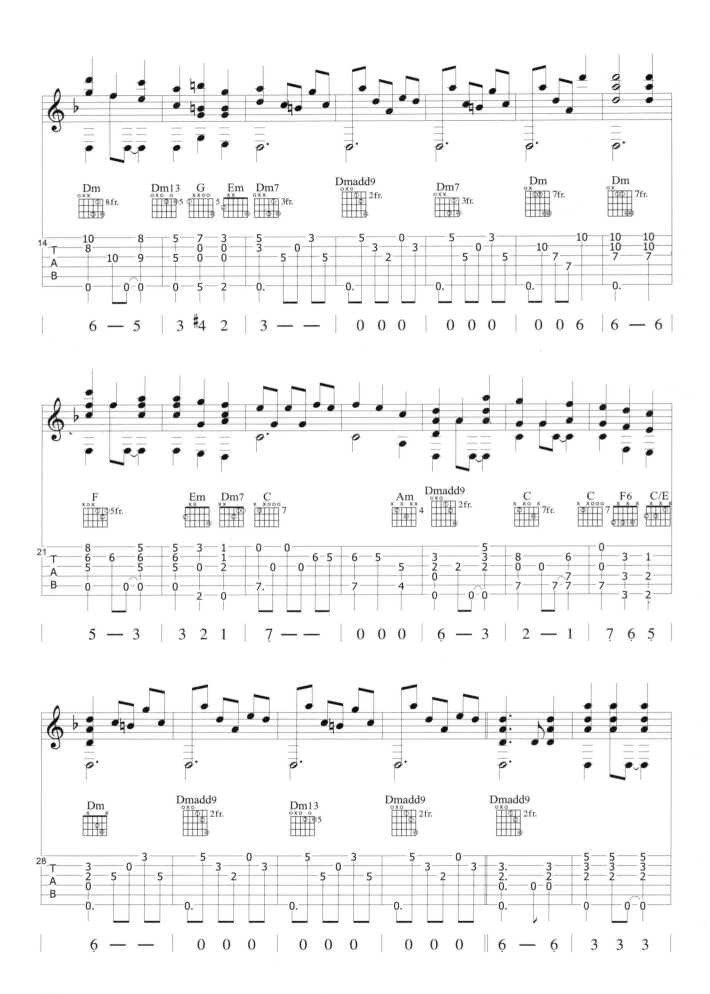

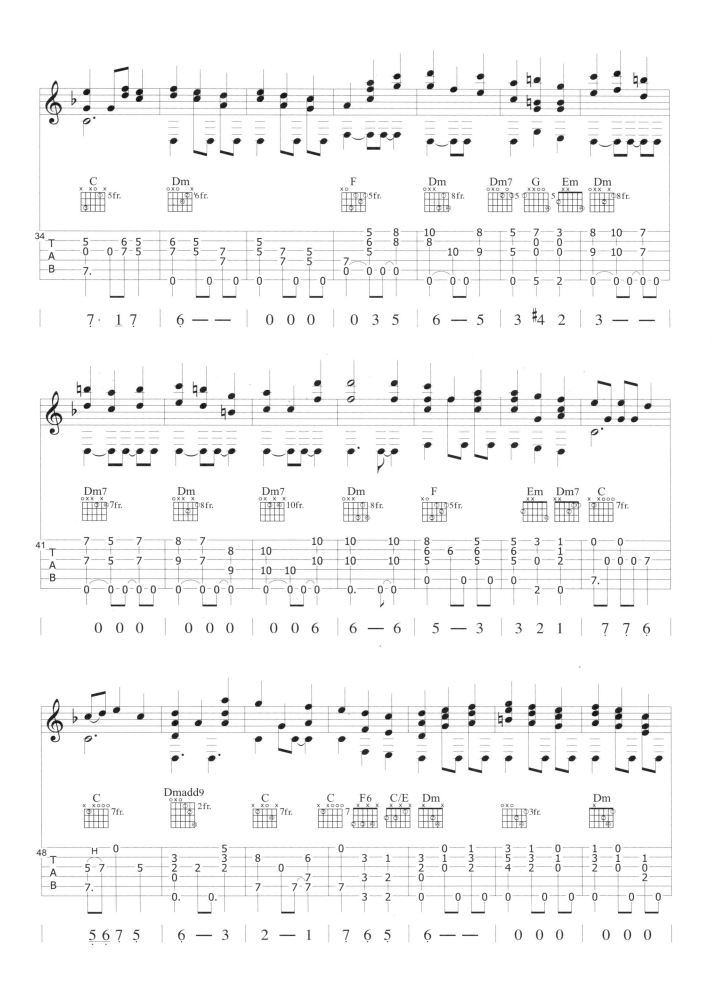

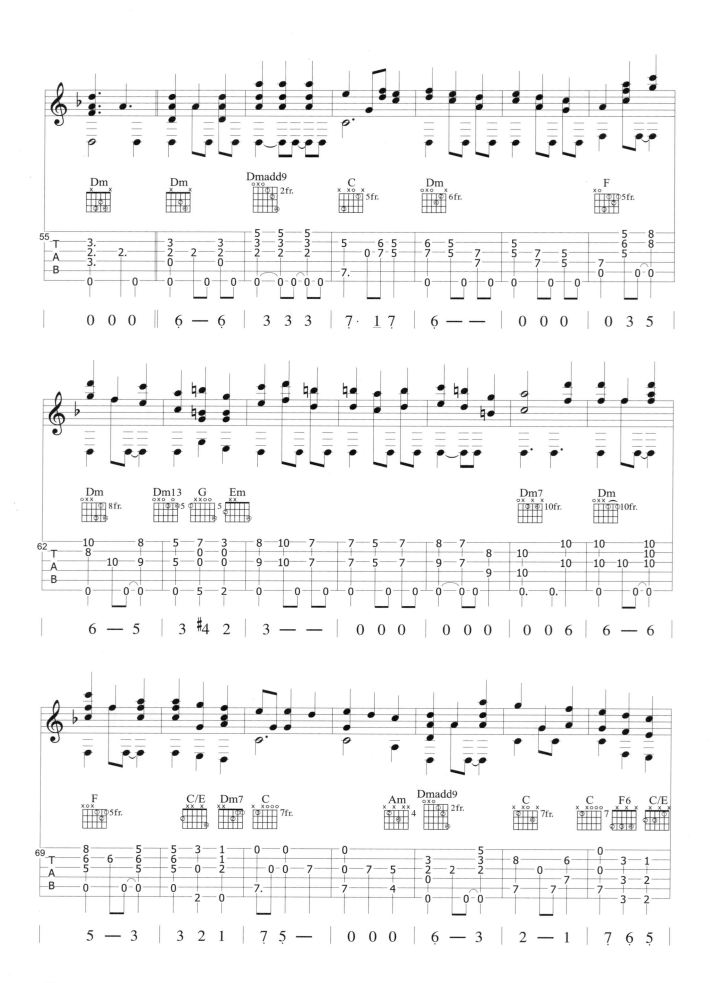

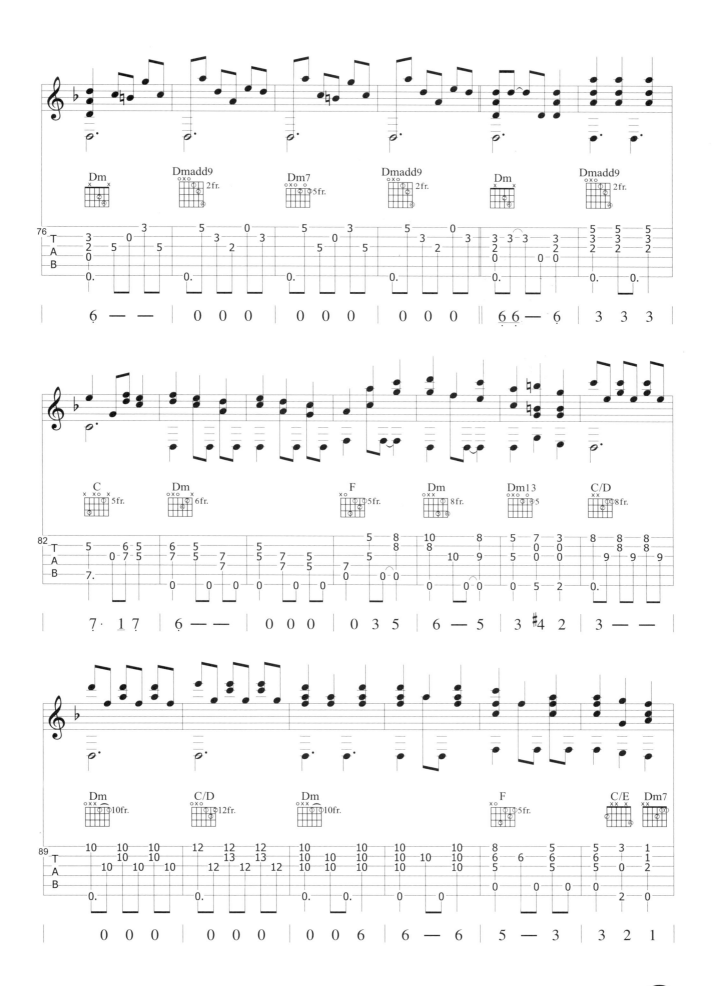

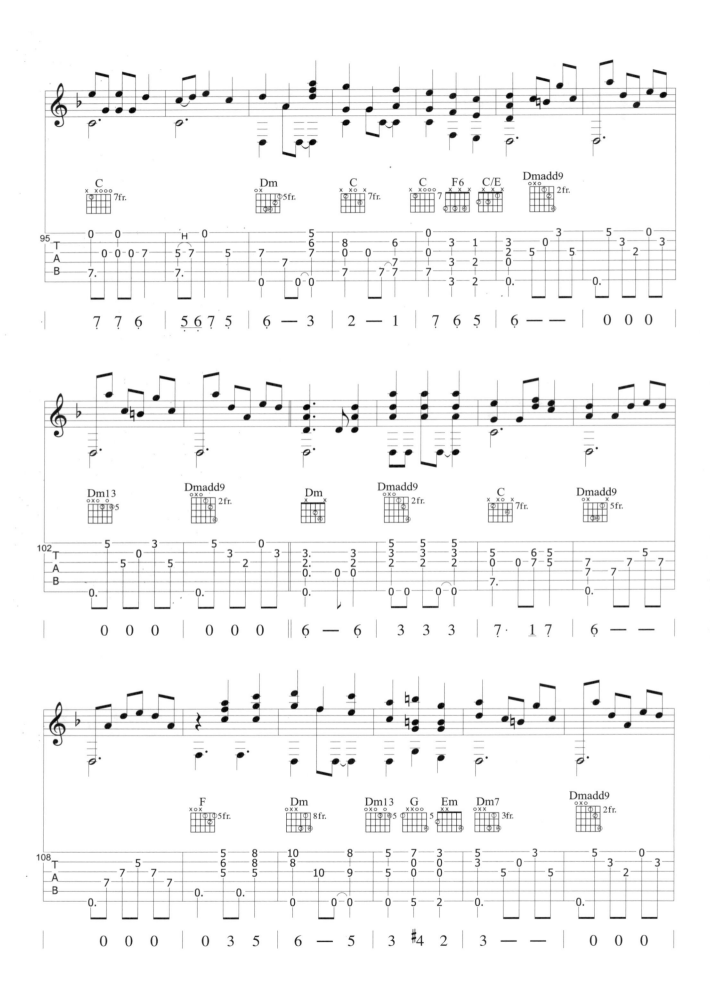

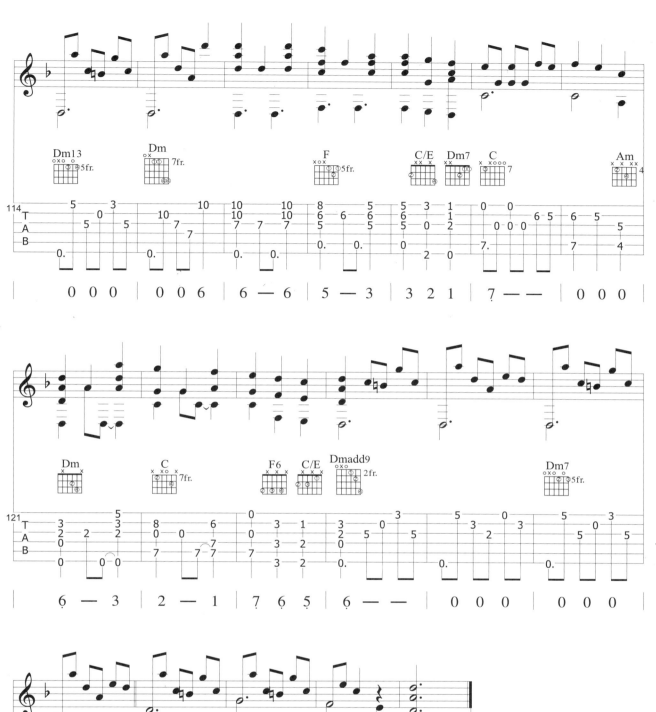

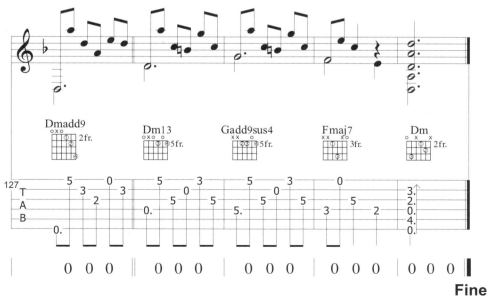

Fine

Chariots Of Fire

Music By：Vangelis
吉他編曲演奏：盧家宏

【電影"火戰車"主題曲】

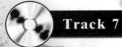 **Track 7**

C *Key*　CGCGCE *Tune*

彈 奏 分 析 ▶ ▶ ▶ ▶

　　沉穩的節奏，悠揚的鋼琴，猶如是在田徑場上選手成熟穩健的步伐與無懈可擊的信心，這便是《火戰車》所給人的精神。這部榮獲四項奧斯卡獎、三項金像獎的英國鉅作，敘述1924年英國兩位參加奧林匹克運動會的血淚故事；樂觀、堅毅，在風雨中仍百屈不撓的運動家精神，實叫人讚嘆、欽佩！《火戰車》已經是運動精神的代表了；不論在各大小運動會，甚至在台灣許多綜藝節目中都常做為競賽的背景音樂。

　　本曲和"超人"、"法櫃奇兵"可以說是本書的 Open C 三部曲，都是很壯烈的歌曲，前奏須注意呼吸，要有蓄勢待發的感覺，慢慢加強力道。

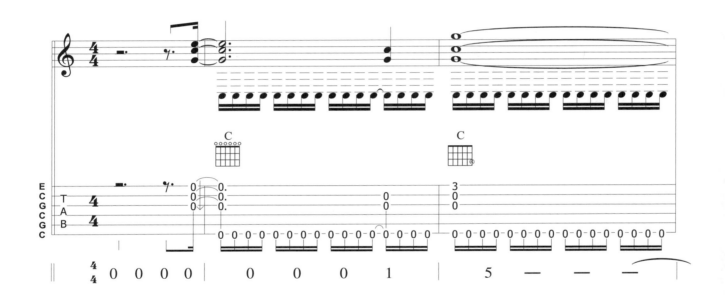

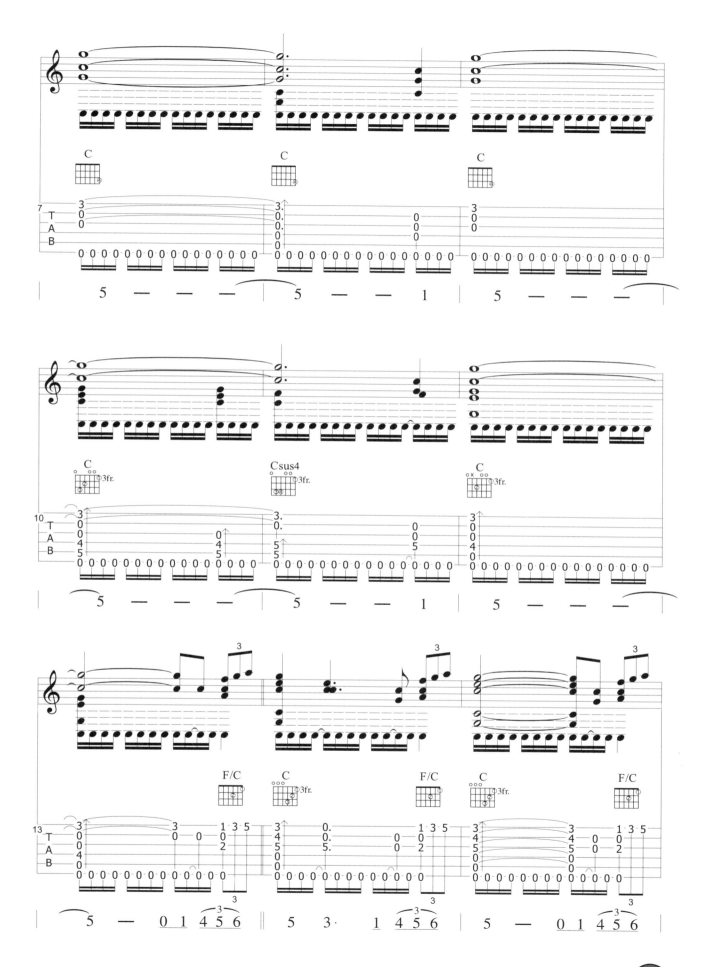

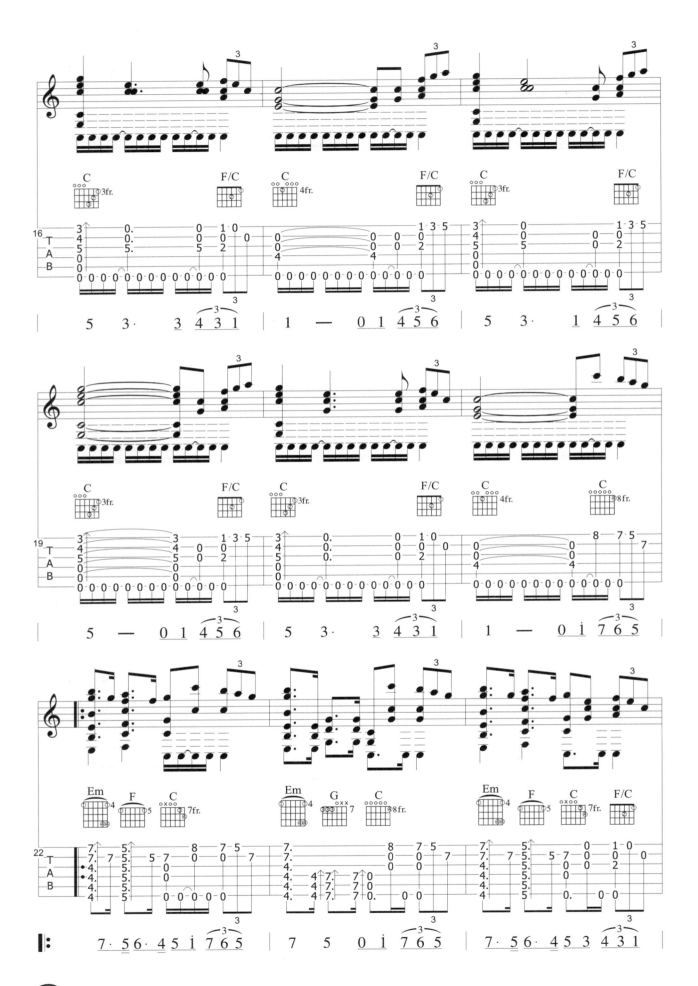

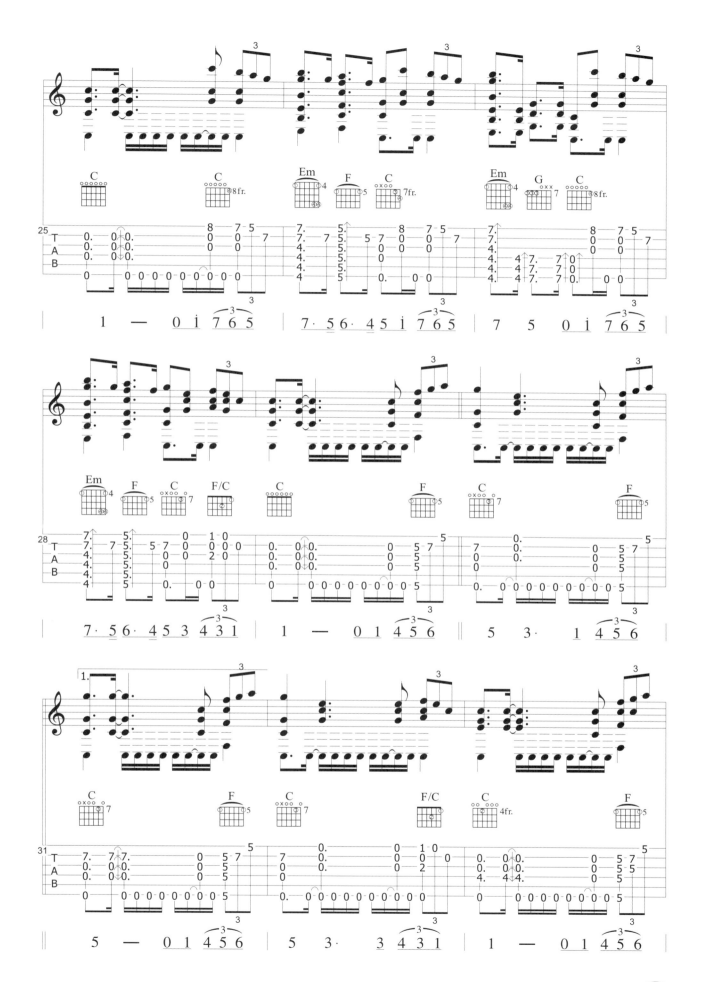

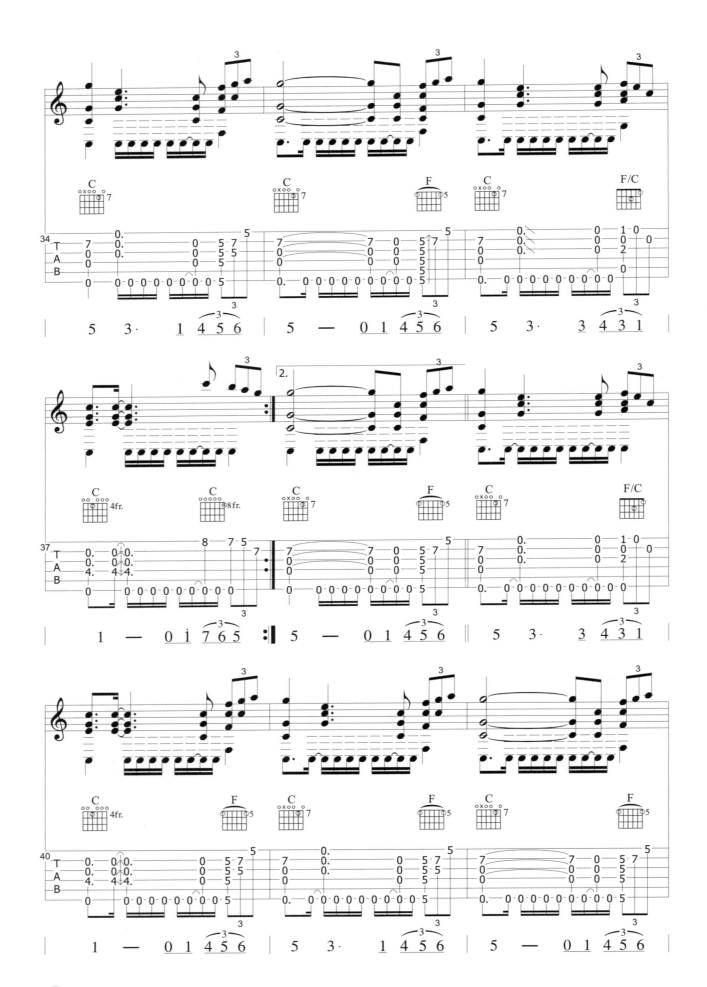

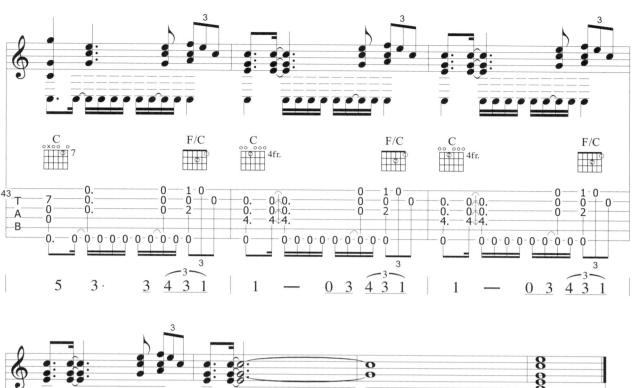

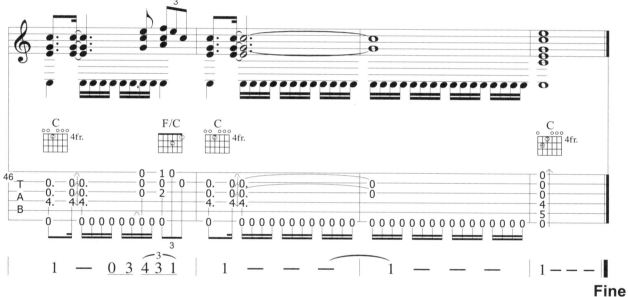

Fine

The Entertainer

Music By：Marvin Hamlisch
吉他編曲演奏：盧家宏

【電影"刺激"主題曲】

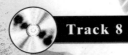
Track 8

D Key　DADGBE Tune

彈奏分析 ▶▶▶▶

　　和《虎豹小霸王》一樣，《刺激》也是由"勞勃瑞福"與"保羅紐曼"主演的經典電影。劇情描述小騙子"勞勃瑞福"在老騙子"保羅紐曼"的協助之下，兩人巧設騙局，從一個芝加哥黑道老大手裡片走五十萬美金的鉅款。本片一舉奪下七座奧斯卡大獎，包括最佳影片，最佳導演，最佳原著劇本和配樂等等。說到配樂，因為《刺激》的故事背景是三零年代的芝加哥，因此負責全片配樂的Marvin Hamlisch加入了許多三零年代爵士樂大師Scott Joplin的經典作品，主題曲《The Entertainer》就是其中之一。

　　這首曲子曾經有很多人改編過，每個調的版本都有，再經過我的多方嘗試後，發現DADGBE的調弦法最適合此曲的音域，前奏可使用指套Picking演奏，若要加強力道，平時就要常常使用指套演奏電吉他的歌曲或音階練習，爬格子等等，由於用指套演奏音階，並不如用Pick演奏音階來得流暢，所以更要多多練習才是。由於此曲是Swing節奏，所以每一拍的後半拍較短，不容易掌握，也要多多注意拍子的流暢和Grooving，另外本曲也有一點Country味，所以須將右手掌底部置於弦底部，使Bass音彈奏起來有悶音，這樣節奏的感覺會更加增強。

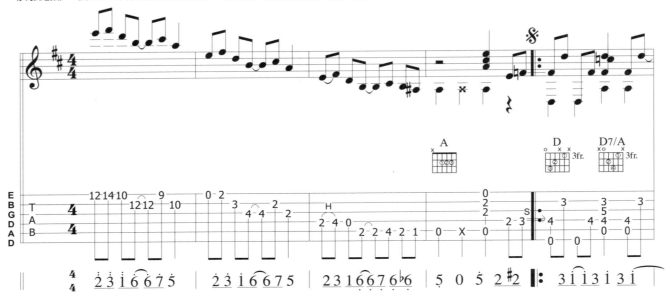

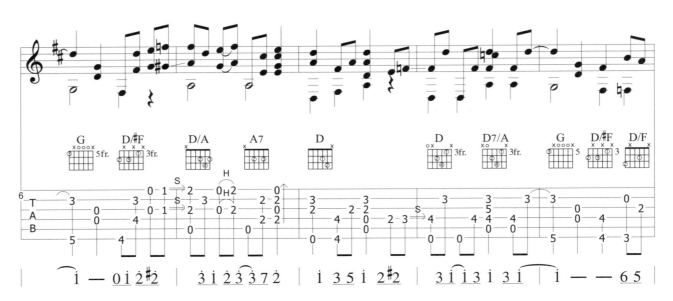

84 吉他新樂章

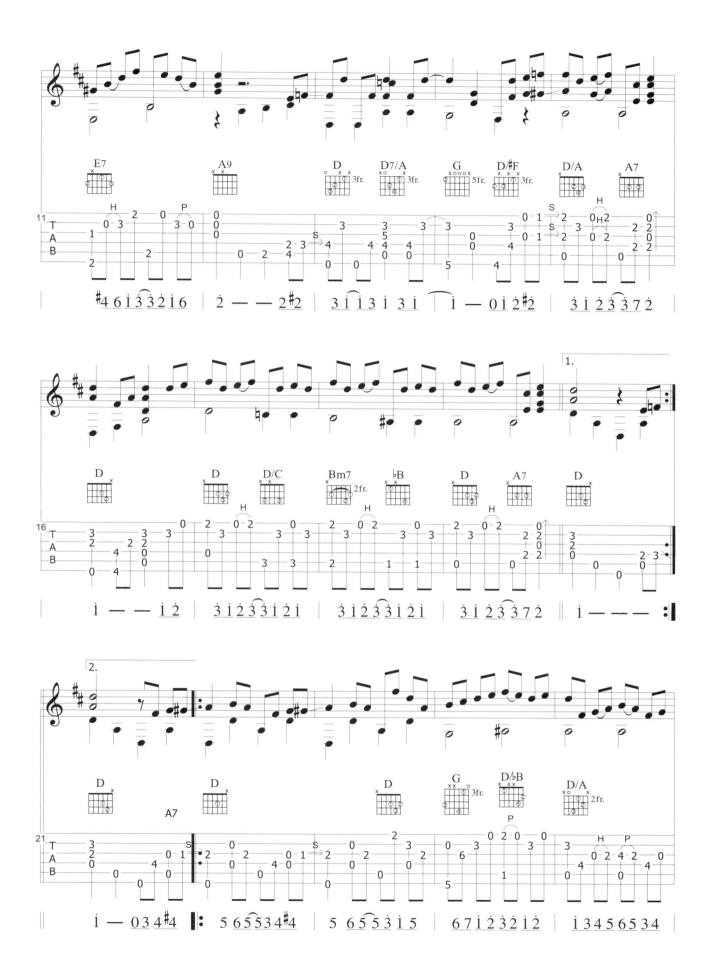

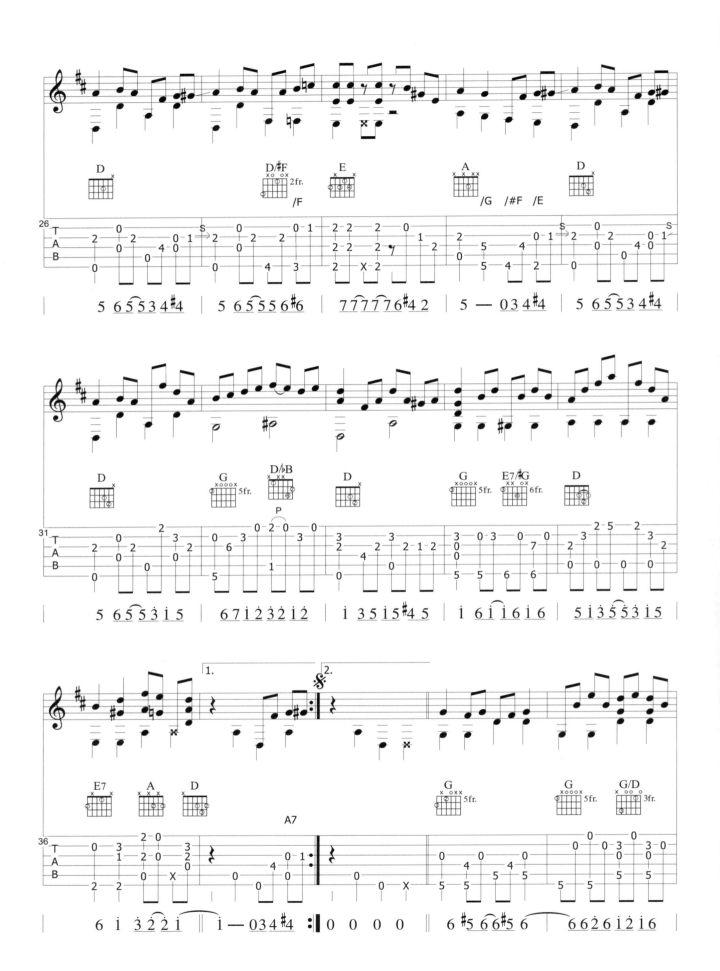

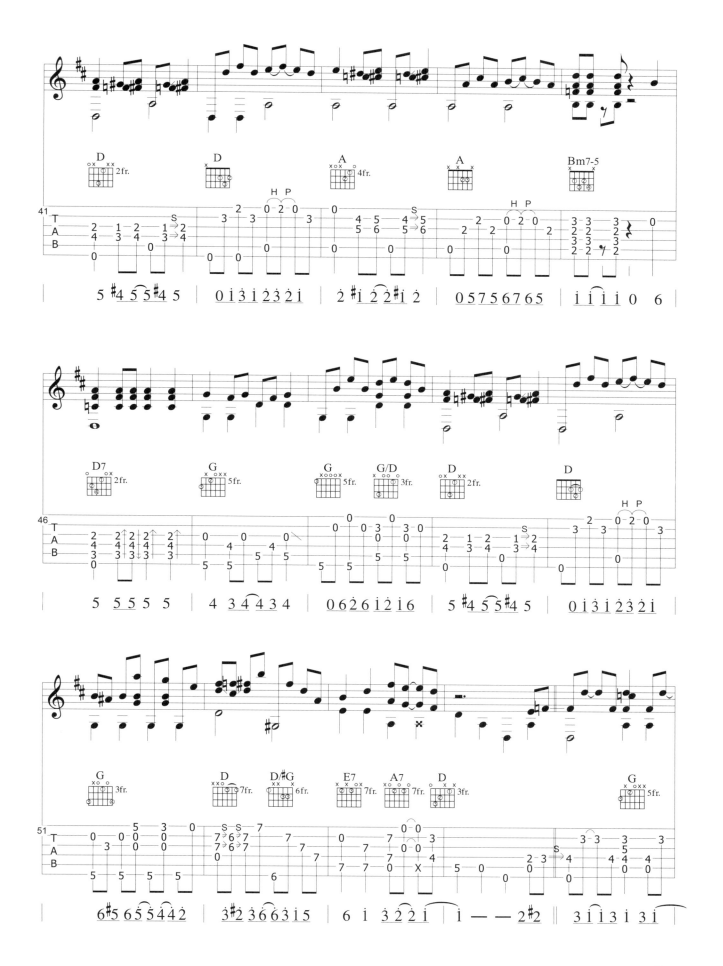

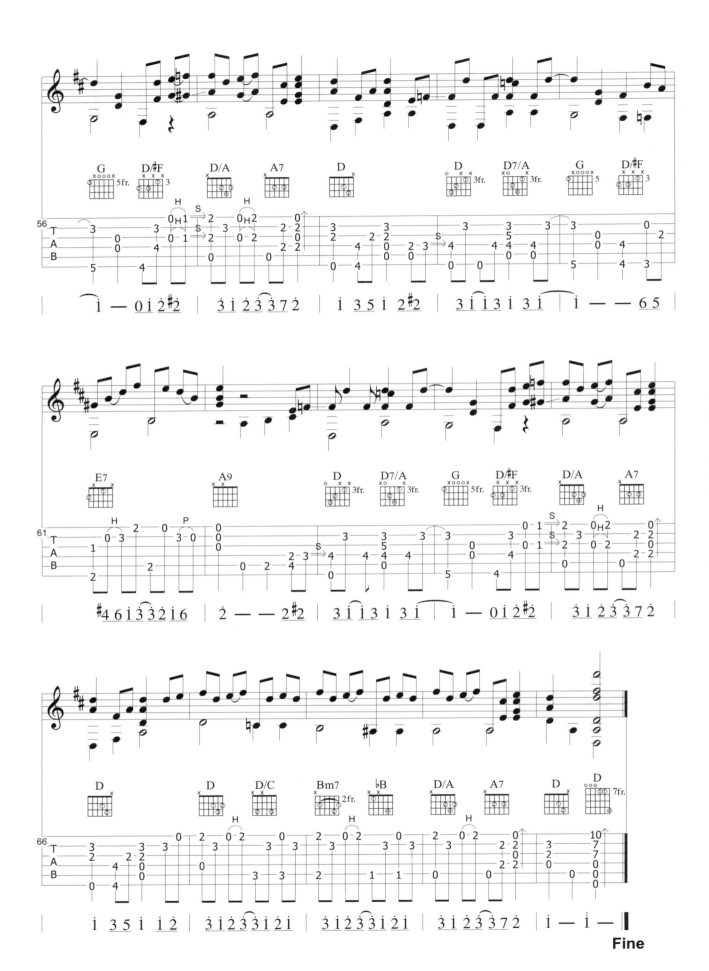

吉他新樂章

Terms Of Endearment

【電影 "親密關係" 主題曲】

Music By：Michael Gore
吉他編曲演奏：盧家宏

Track 10

 Em 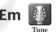 EGDGBE
Key Tune

彈奏分析 ▶ ▶ ▶

　　本片在1983年報走五項奧斯卡大獎,包括最佳女主角、男配角、最佳影片與最佳導演等等。劇情描述一對母女相依為命,但母親過度保護的教養方式讓女兒養成叛逆的個性。女兒以結婚逃離母親的枷鎖,但所託非人,在丈夫外遇後心有未甘,也發展了一段婚外情。母親在此時受到鄰居一位中年男子的熱烈追求,母女關係卻因此拉近許多。想不到此時女兒卻得了不治之症,短暫重拾的天倫之樂眼看就要崩毀…。

　　本片主題曲由麥克哥爾作曲。在此之前他最有名的電影配越作品是音樂劇經典《名揚四海》的主題曲Fame。G調的歌曲,我常用的調弦法就是將第五弦調為G,如此一來可以讓G根音不斷出現,也方便彈奏。

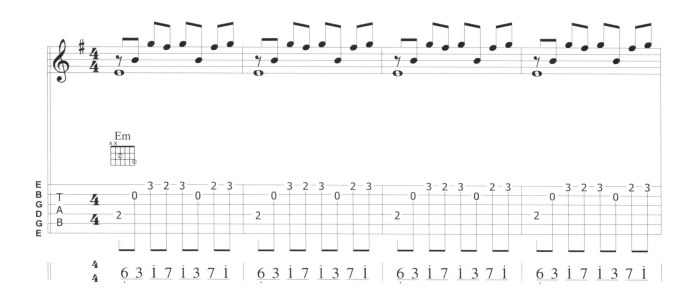

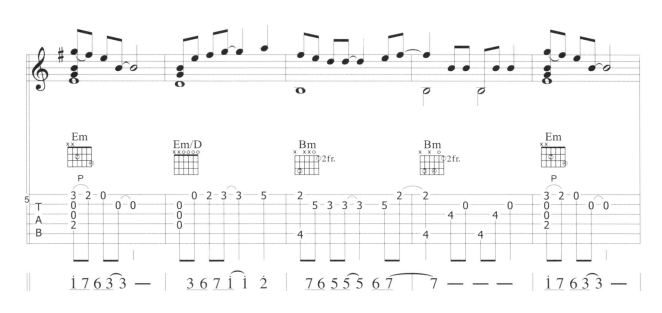

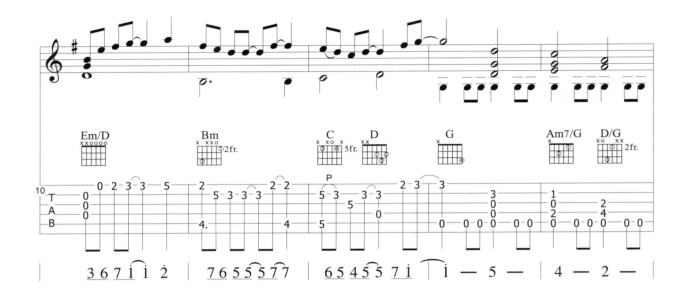

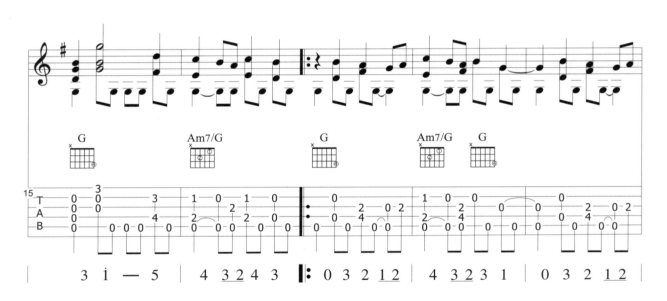

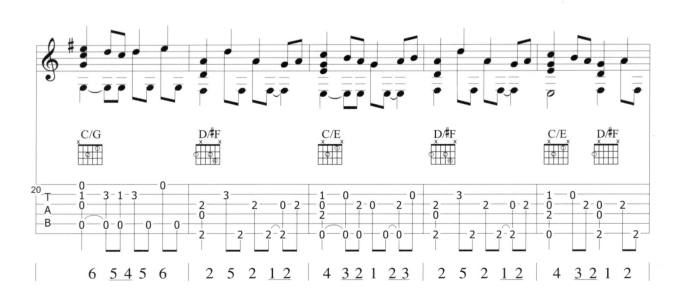

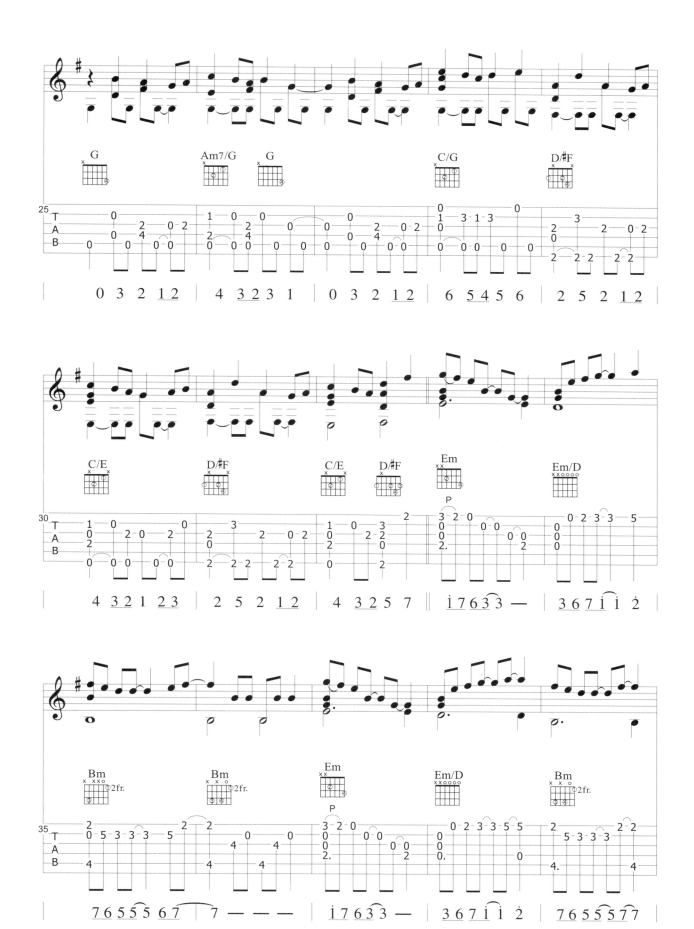

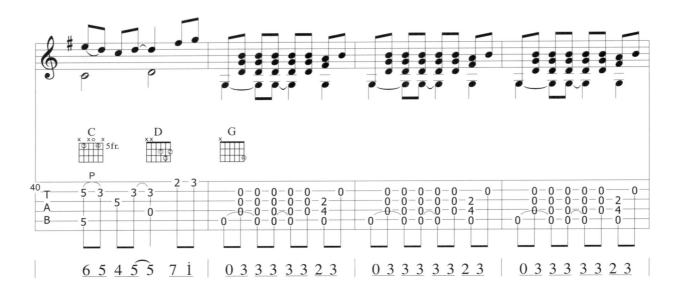

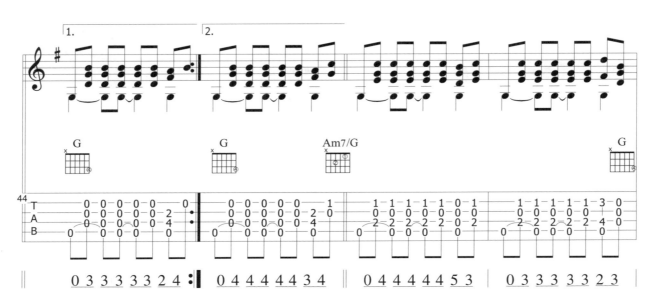

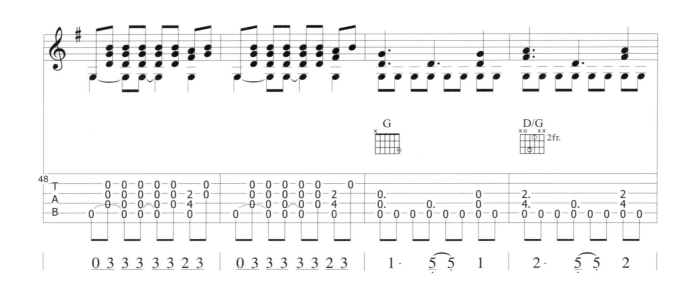

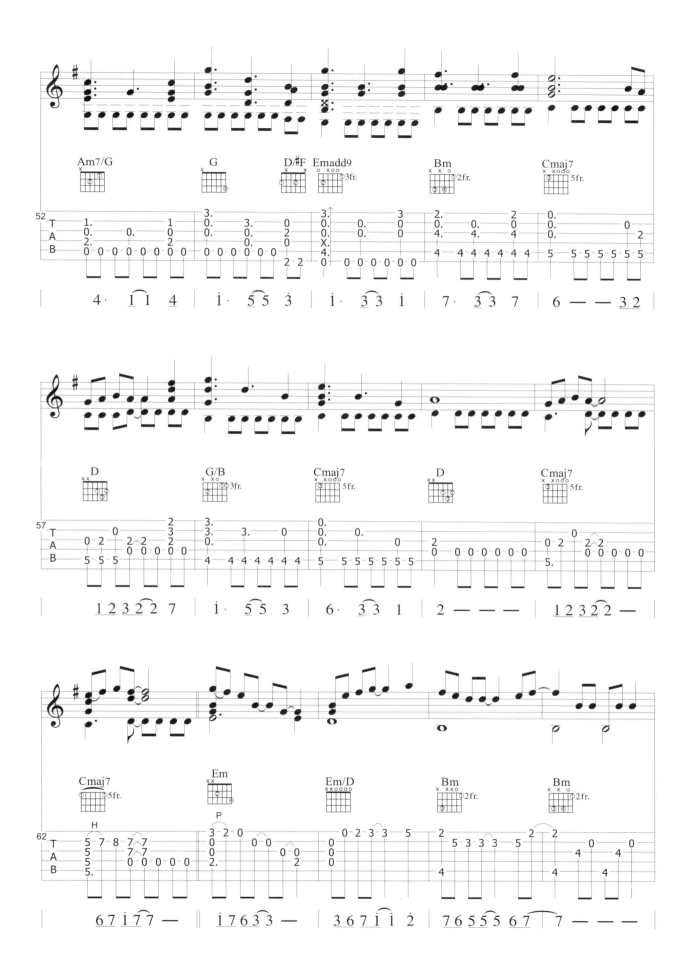

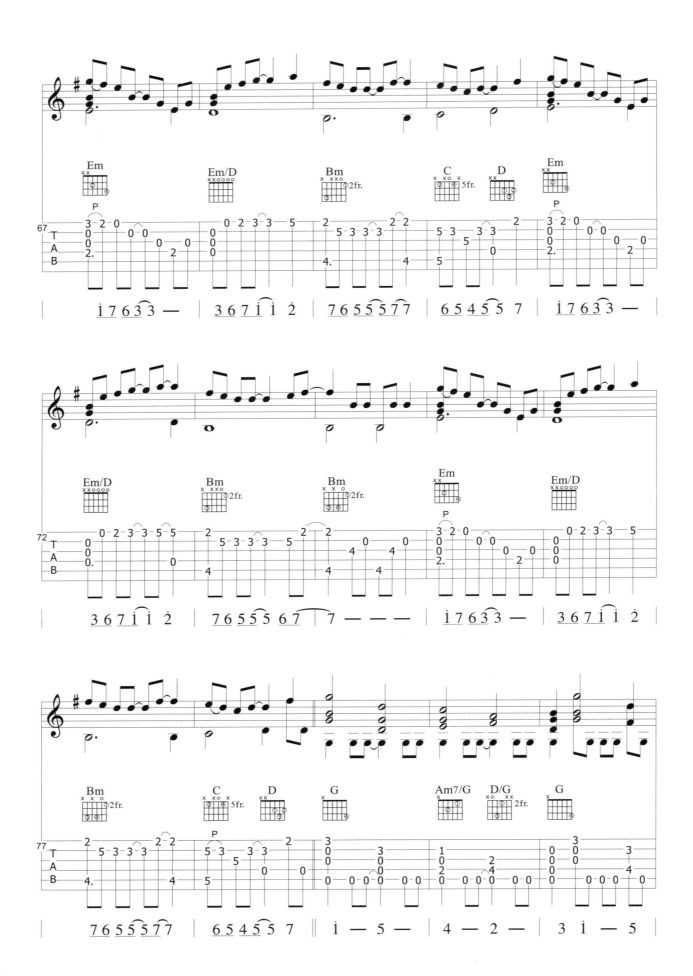

吉他新樂章

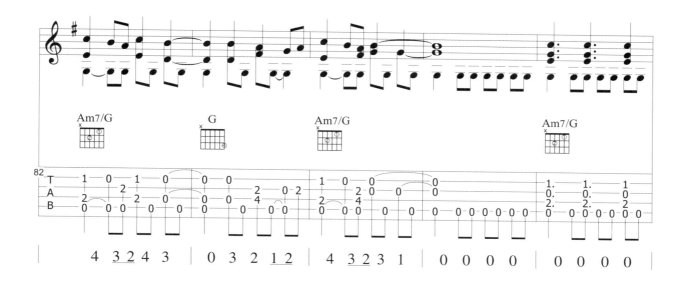

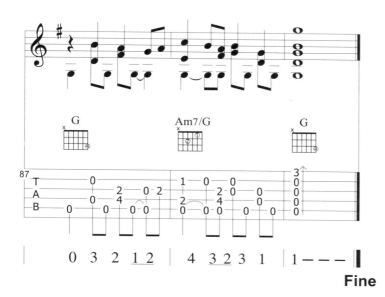

Fine

Superman

Music By：John Williams
吉他編曲演奏：盧家宏

【電影 "超人" 主題曲】

Track 12

彈奏分析 ▶ ▶ ▶ ▶

Key: C – F – C – B♭ – F – G Tune: CGCGCE

由大作曲家 John Williams 在 1978 年所寫下的這首驚世絕作《超人進行曲》幾乎更勝其電影的不朽價值！《超人》這部經典的英雄電影，其內容講述來自克里頓星球的王子由於家鄉異變而輾轉被一對農家夫婦所收養。因為其天身的神力，便擔起了鏟奸鋤惡的重責大任。這首風格浪漫的現代交響樂，以漸進式的鋪成，突顯出明顯的層次感，並且成穩的堆砌出超人般的氣勢。雖然其後有關超人相關的創作曲目不勝其數，但是唯有這首《超人進行曲》能夠展現出超人般英雄的氣魄！

本曲用 Open C 調弦法，所以空弦刷弦即為一個C和弦，所以若要彈♭D和弦，只要一根手指按封閉和弦即可，因此這也是為何要如此調弦的方便之處。此曲非得用指套不可，才能彈出壯烈感，由於主旋律幾乎是用指套彈奏，且經常一次都彈兩三根弦以上，所以須將主旋律彈奏乾淨，要控制好究竟是彈哪幾根弦，不該發出弦的聲音就不能發出。由於本曲不但難且長，所以指力須好好培養，才能一次將整曲彈完。本曲可以說是本書最難的一首歌了，也是目前為止彈吉他以來，筆者編過最難的一首歌。

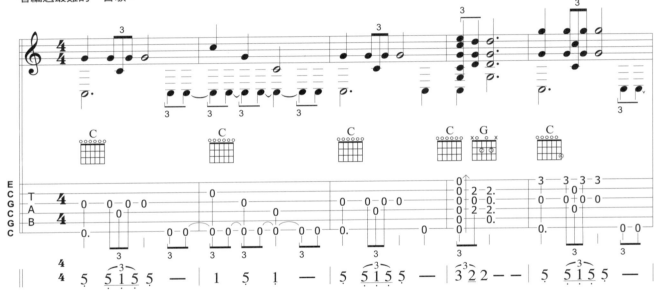

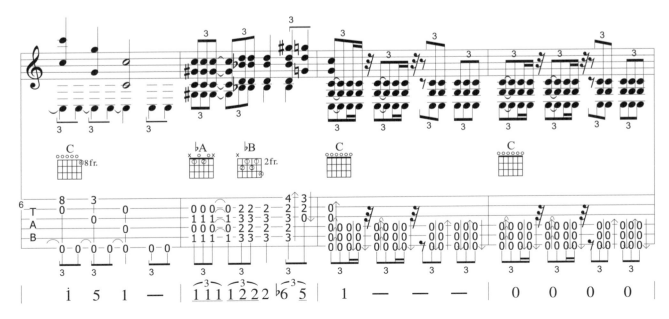

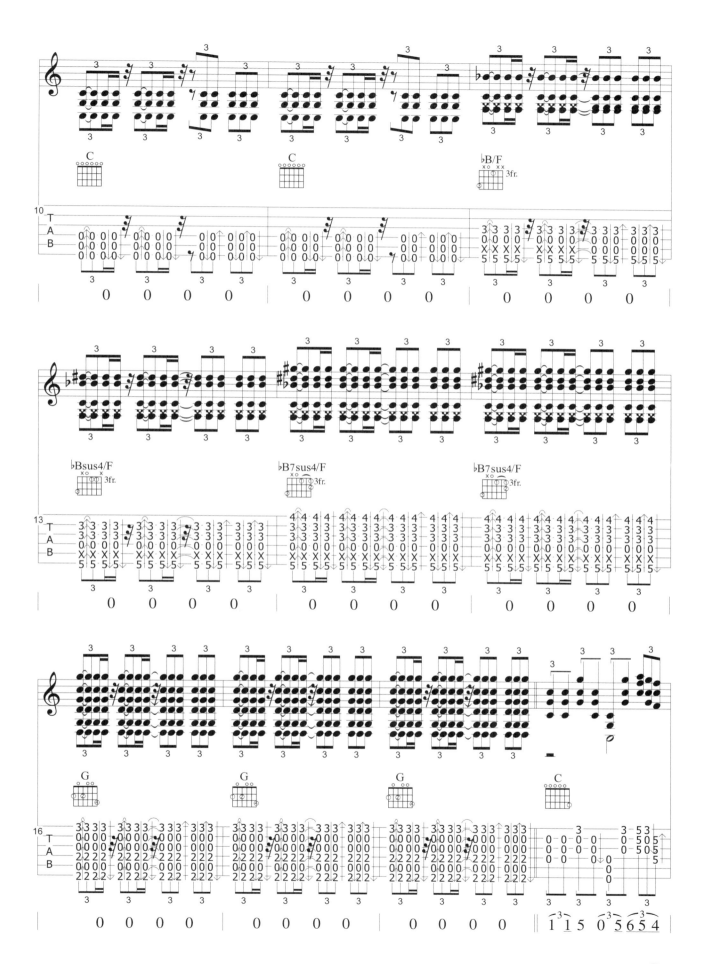

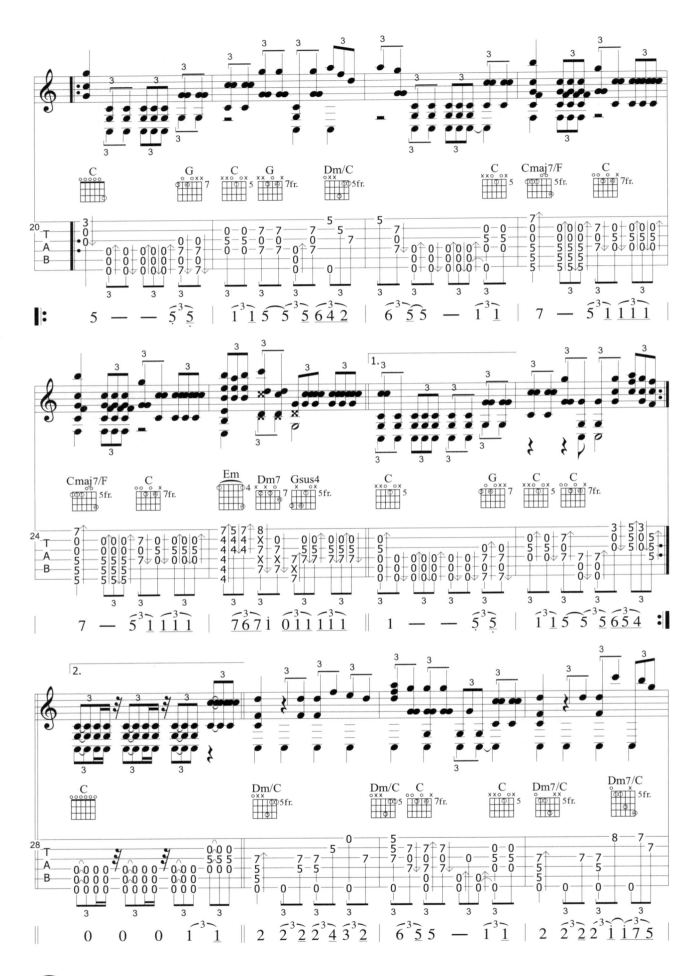

吉他新樂章

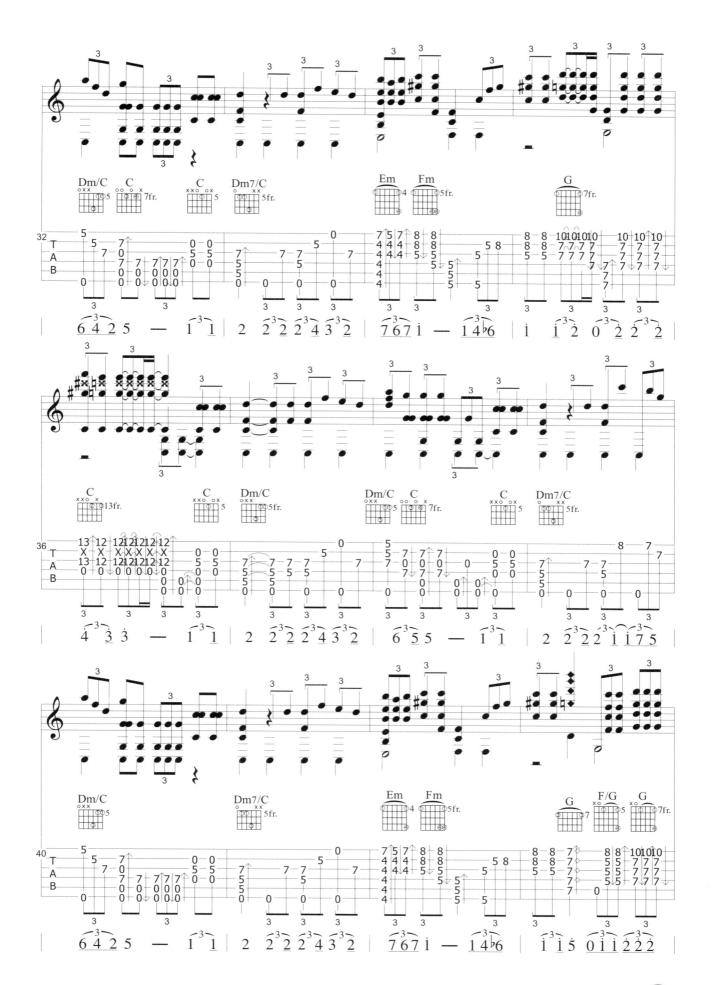

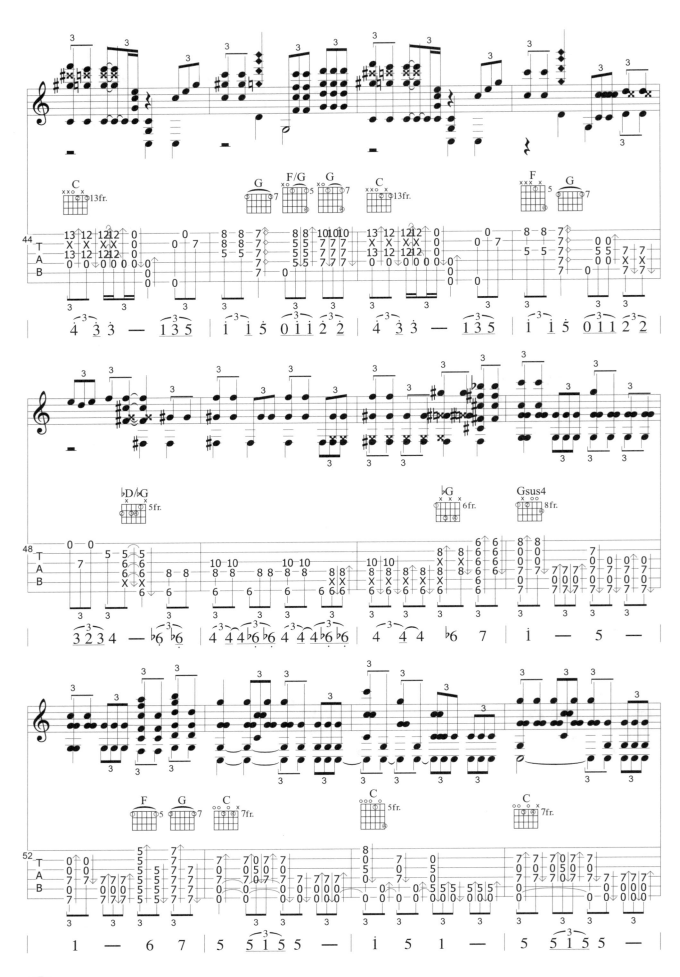

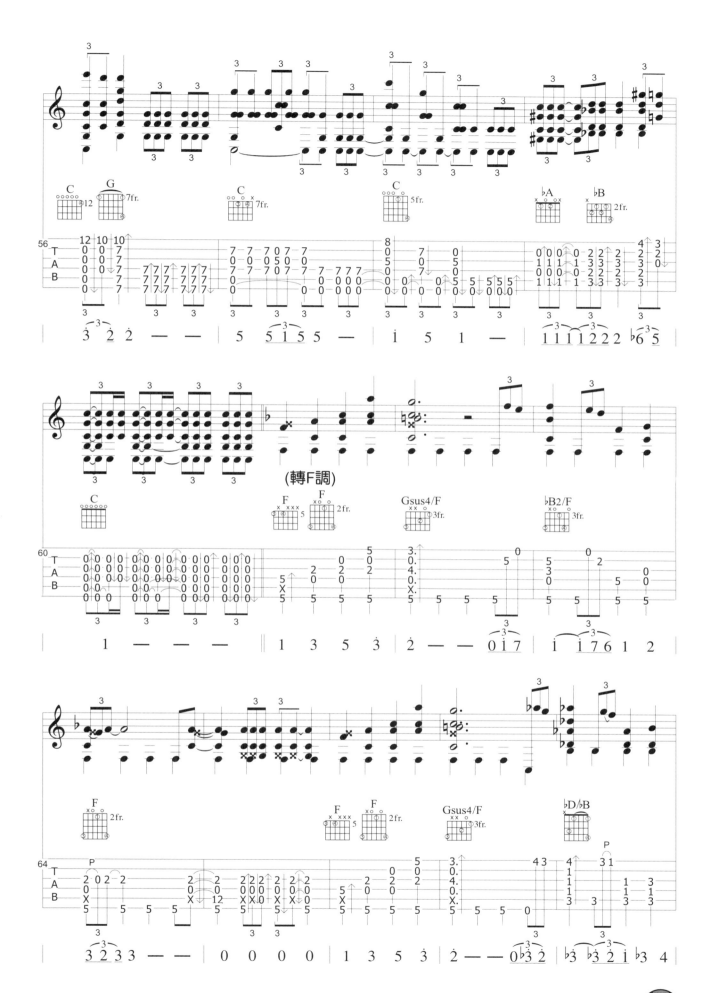

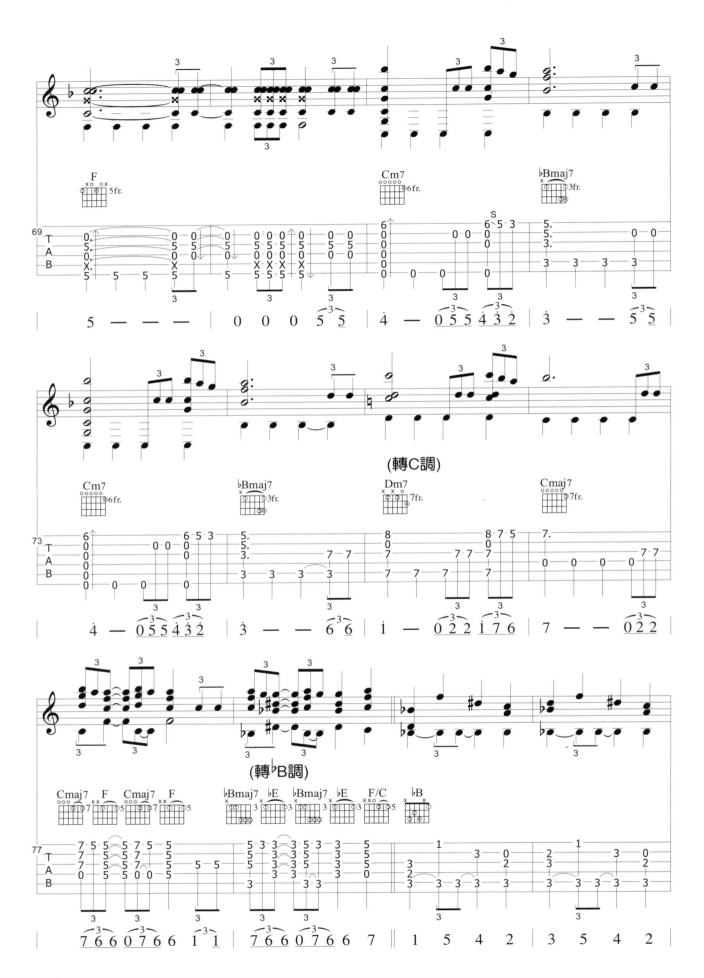

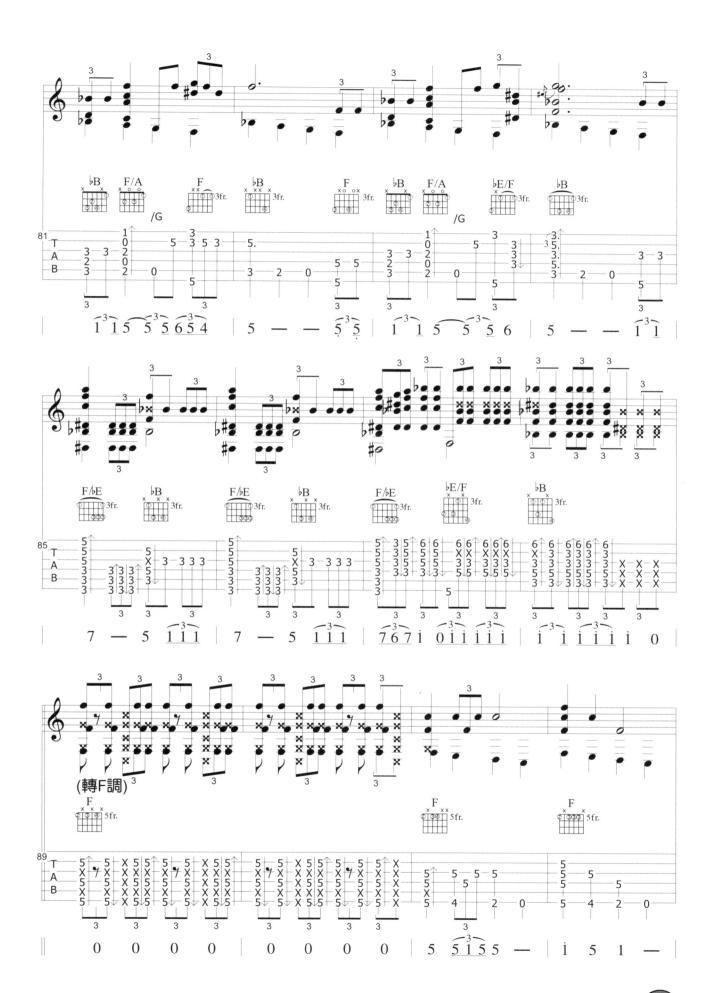

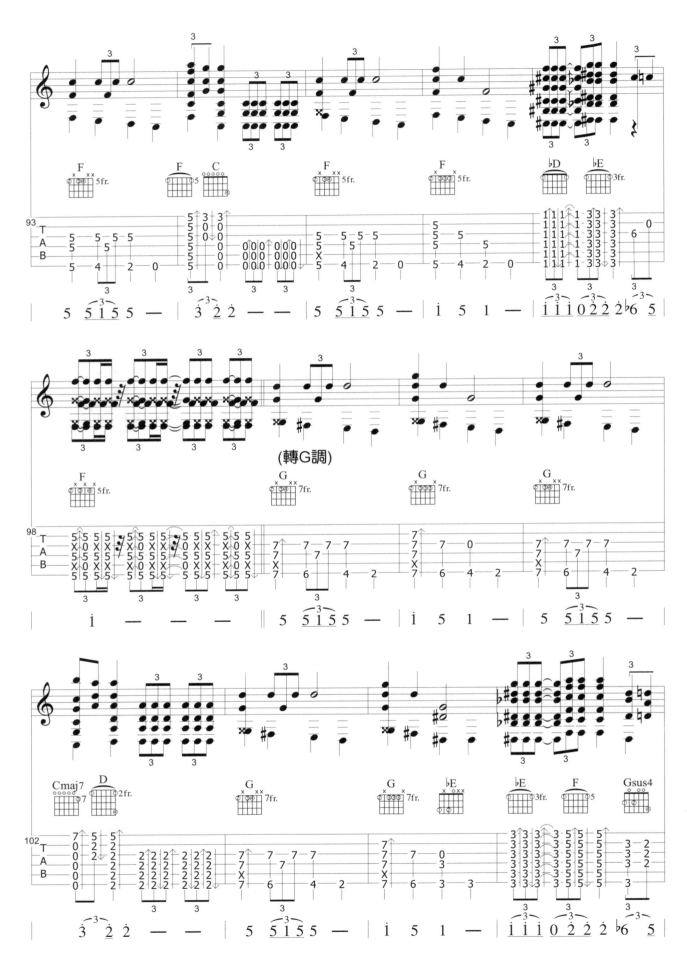

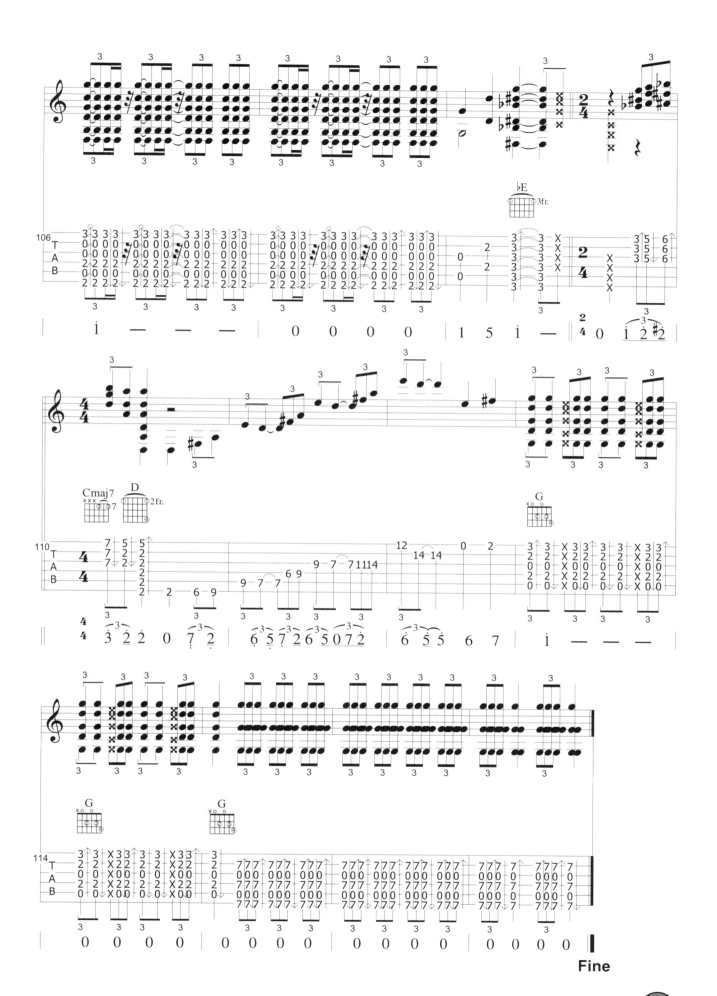

Fine

Walking In The Air

Music By：Howard Blake
吉他編曲演奏：盧家宏

【電影 "雪人" 主題曲】

Track 14

Dm Key　　**DGDGBE** Tune

彈奏分析 ▶ ▶ ▶ ▶

　　本片是由英國兒童小說家 "雷蒙布雷格斯" 的作品改編而成。劇情描述在美麗寧靜的聖誕夜晚，雪人被賦予了生命，並和一位小男孩展開了一段驚險的冒險故事。在幻想的情節中，雪人和小男孩之間秘密的情誼深深感動觀眾的心。本片配樂由抒情音樂詩人 "霍華德布雷克" 譜寫，動人的旋律與劇情搭配，成為一齣美麗的音樂劇，至今在倫敦西區仍年年公演。

　　主題曲《Walking In The Air》也早已成了家喻戶曉的抒情歌曲。本曲速度慢，但把位切換距離大，是唯一須注意的地方，演奏時要注意情感的表達和空靈的感覺。

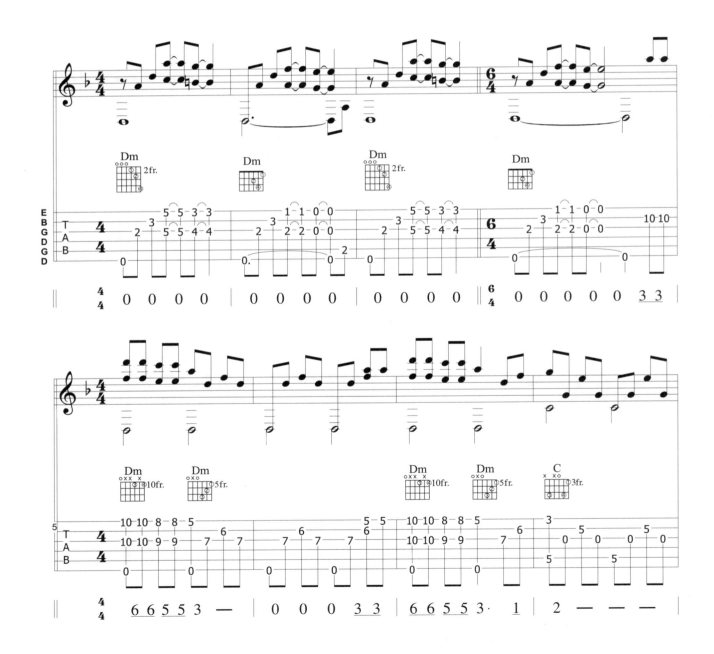

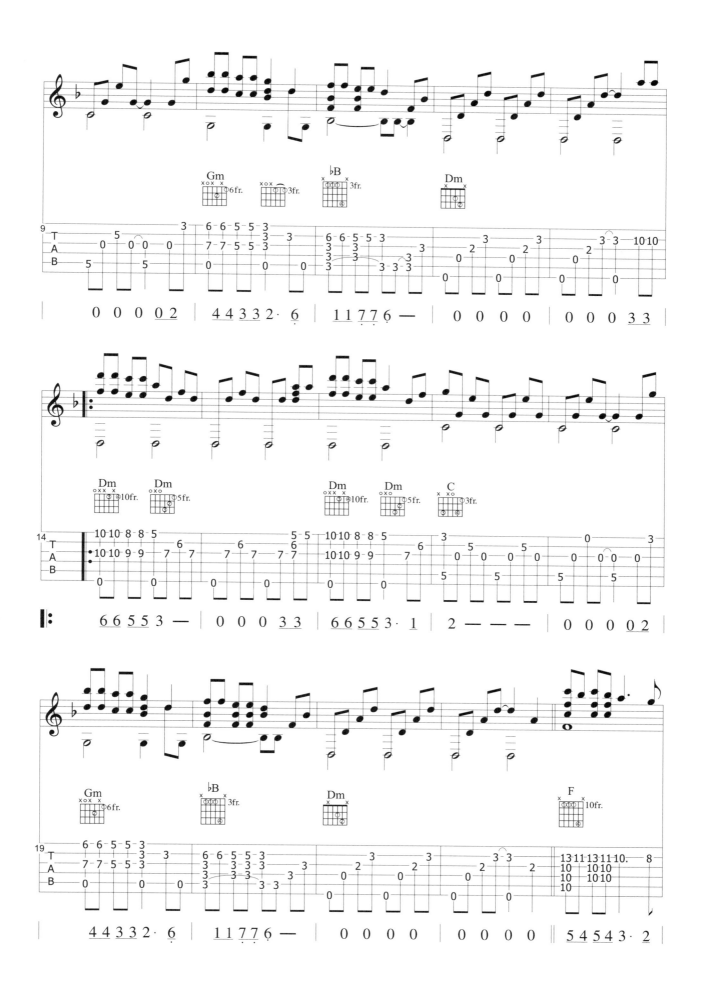

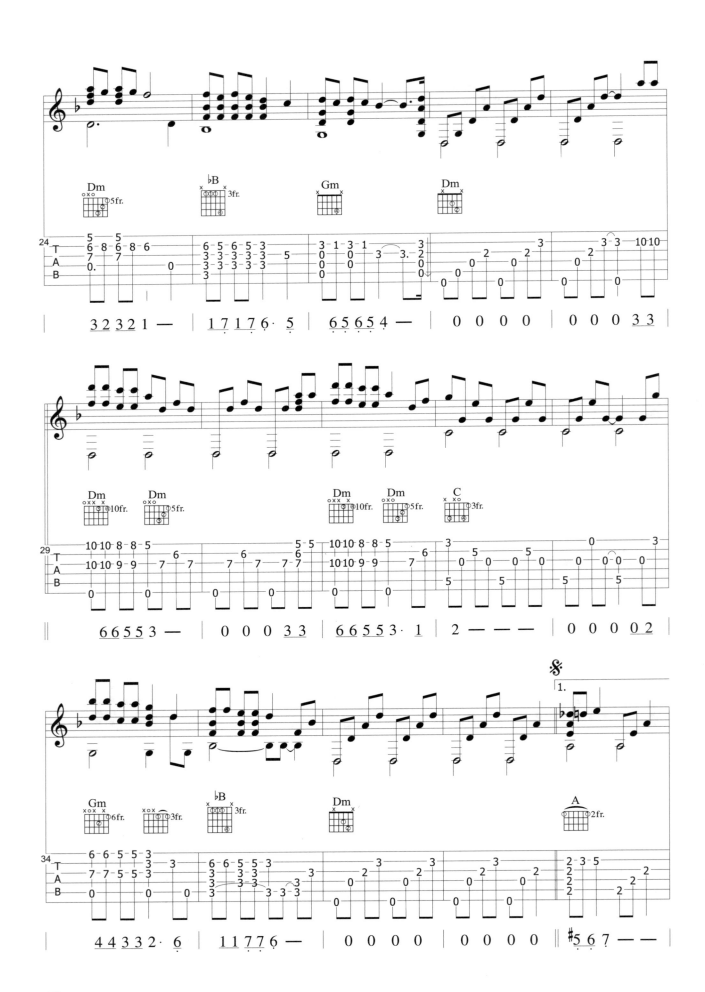

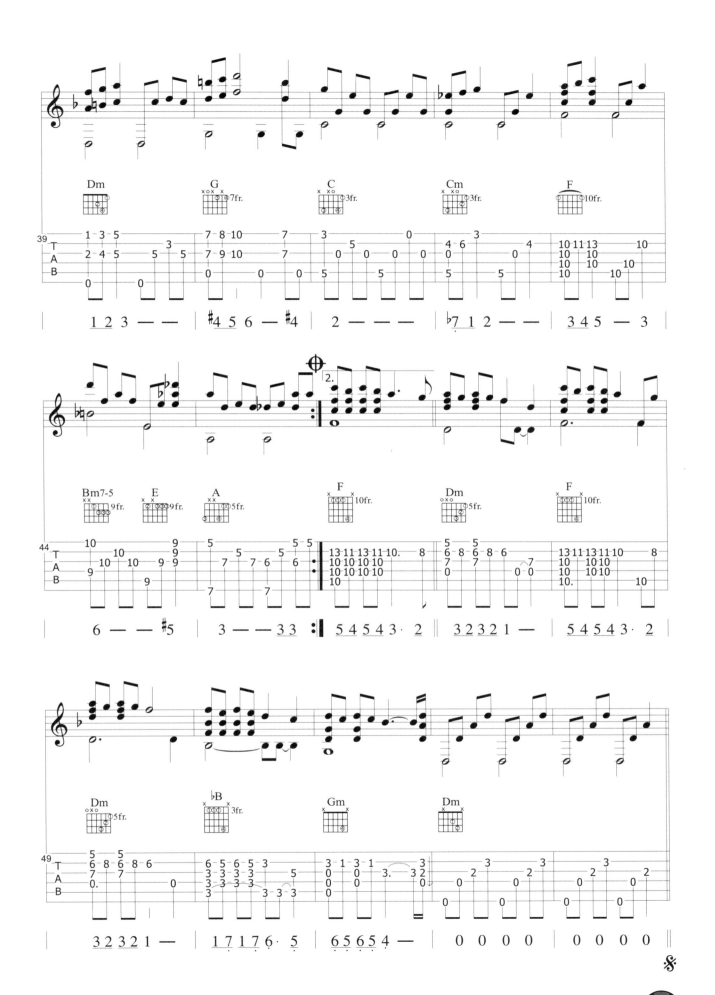

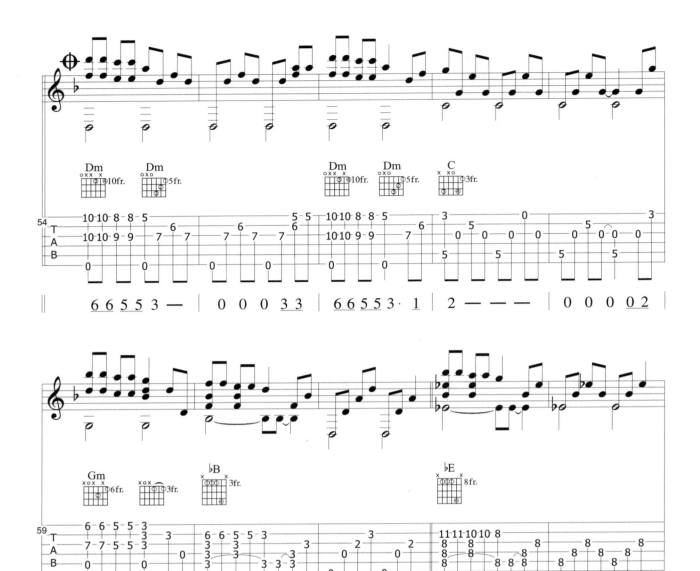

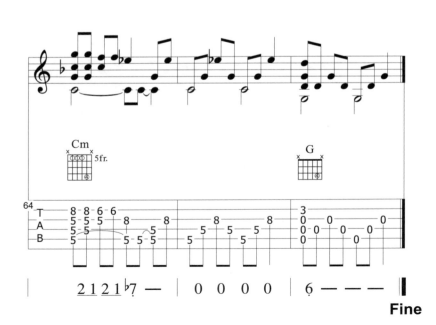

Theme From The Thorn Birds

【電影 "刺鳥" 主題曲】

Music By：Henry Mancini
吉他編曲演奏：盧家宏

Track 17

彈奏分析 ▶ ▶ ▶ ▶

Key：C　　Tune：CFDGBE

　　本片以早期澳洲內陸開發時期為背景，敘述一心追求神職人員事業的神父雷夫，一直渴望在教會中取得樞機主教的頭銜。但他卻愛上了一名美麗的女子，瑪姬。兩人彼此之間的吸引讓神父在愛情、肉慾、信仰與對權力的慾望間苦苦掙扎，這又讓瑪姬在自己的愛情與情人的人生目標間受盡煎熬，一場愛恨情仇糾葛了近五十年。《刺鳥》已經晉升為美國電視史上最受歡迎的迷你影集，共贏得六座艾美獎的殊榮。影集配樂由 "亨利曼西尼" 譜寫。

　　主旋律有許多的搥勾音，都需要明快，移動把位也有些難度，須注意。

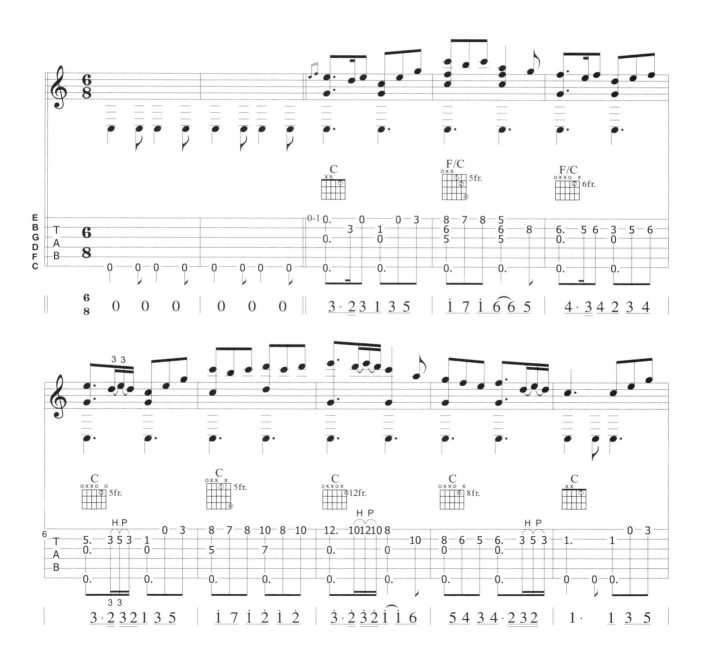

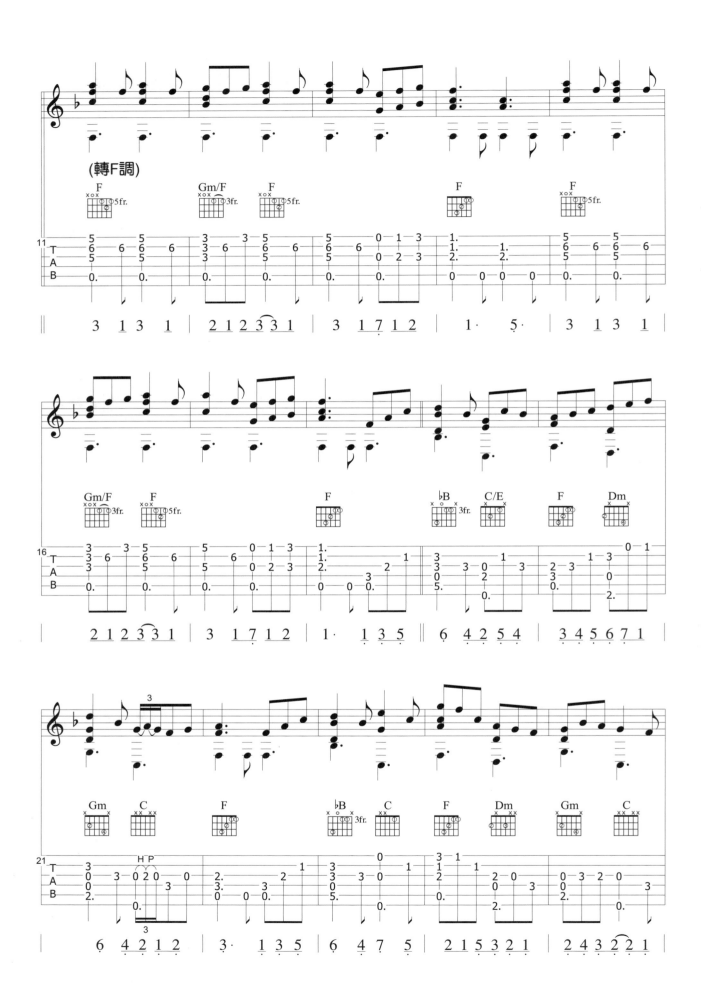

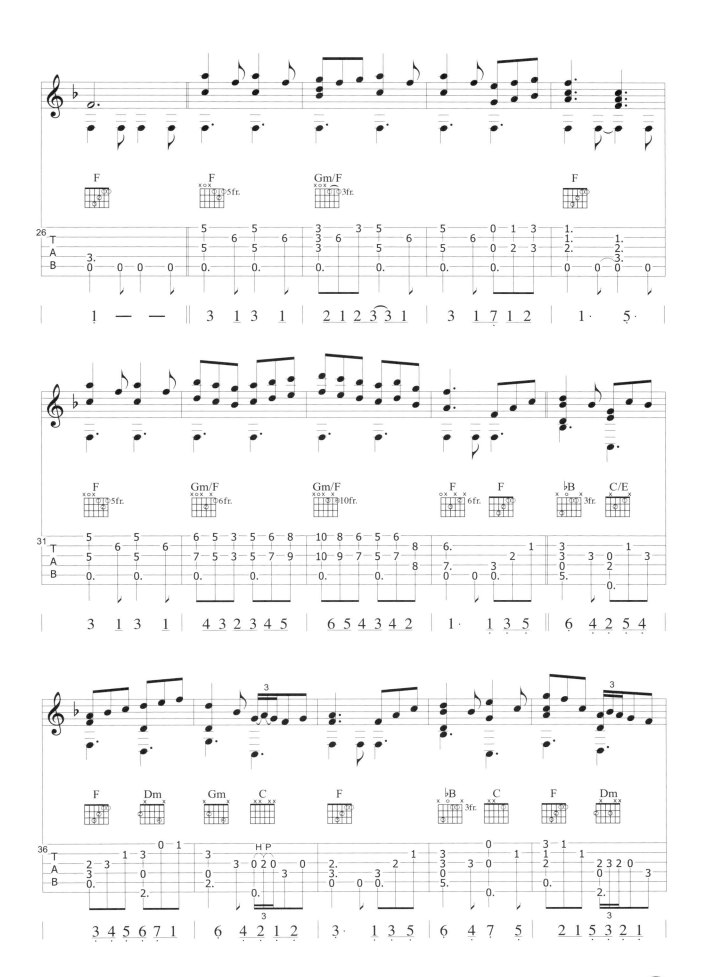

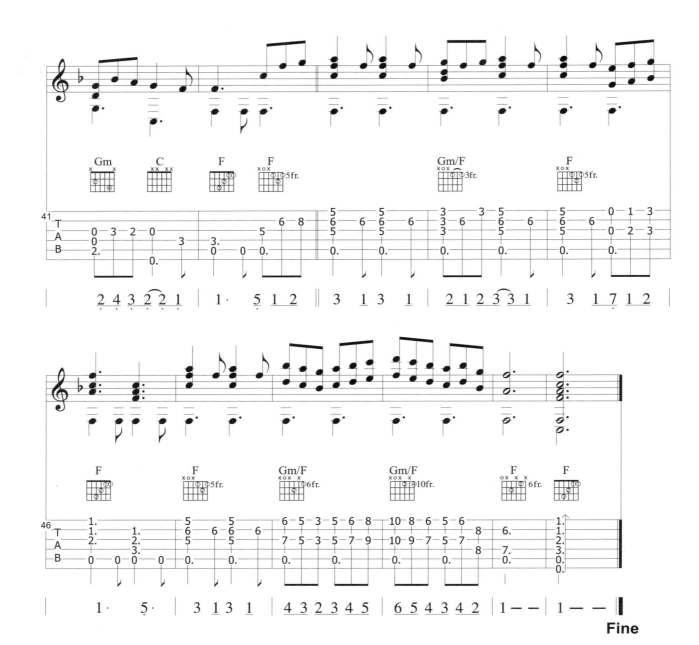

全 國 最 大 流 行 音 樂 網 路 書 店

会員招募

www.bymusic.com.tw

百韻音樂書店

關於書店

百韻音樂書店是一家專業音樂書店，成立於2006年夏天，專營各類音樂樂器平面教材、影音教學，雖為新成立的公司，但早在10幾年前，我們就已經投入音樂市場，積極的參與各項音樂活動。

銷售項目

進口圖書銷售

所有書種，本站有專人親自閱讀並挑選，大部份的產品來自於美國HLP（美國最大音樂書籍出版社）、Mel Bay（美國專業吉他類產品出版社）、Jamey Aebersold Jazz（美國專業爵士教材出版社）、DoReMi（日本最大的出版社）、麥書文化（國內最專業音樂書籍出版社）、弦風音樂出版社（國內專營Fingerstyle教材），及中國現代樂手雜誌社（中國最專業音樂書籍出版社）。以上代理商品皆為全新正版品

音樂樂譜的製作

我們擁有專業的音樂人才，純熟的樂譜製作經驗，科班設計人員，可以根據客戶需求，製作所有音樂相關的樂譜，如簡譜、吉他六線總譜（單雙行）、鋼琴樂譜（左右分譜）、樂隊總譜、管弦樂譜（分部）、合唱團譜（聲部）、簡譜五線譜並行、五線六線並行等樂譜，並能充分整合各類音樂軟體（如Finale、Encore、Overture、Sibelius、GuitarPro、Tabledit、G7等軟體）與排版/繪圖軟體（如Quarkexpress、Indesign、Photoshop、Illustrator等軟體），能依照你的需求進行製作。如有需要或任何疑問，歡迎跟我們連絡。

書店特色

■ 簡單安全的線上購書系統

■ 最新音樂相關演出訊息

■ 國內外多元化專業音樂書籍選擇

■ 優惠、絕版、超值書籍可挖寶

企劃製作/ 麥書國際文化事業有限公司

監製/ 潘尚文

編著/ 盧家宏

封面設計/ 陳賢明、陳芃彣

美術設計/ 陳芃彣

電腦製譜/ 盧家宏

譜面輸出/ 李國華

譜面校對/ 盧家宏

影像拍攝/ 周敏祥、李國華、陳韋達

影像編輯/ 康智富、陳韋達

錄音/ 許明傑、盧家宏

midi編曲/ 盧家宏

混音/ 潘致惠

文案/ 梁家瑜、秦宜斑

錄音室/ 豆芽菜子錄音室

特別感謝/ 許治民（苦瓜）老師、李蝶菲老師

出版/ 麥書國際文化事業有限公司

登記證/ 行政院新聞局局版台業字第6074號

廣告回函/ 台灣北區郵政管理局登記證第03866號

郵政劃撥/ 17694713

戶名/ 麥書國際文化事業有限公司

http://www.musicmusic.com.tw

E-mail/ vision.quest@msa.hinet.net

發行/ 麥書國際文化事業有限公司

Vision Quest Publishing Inc.,Ltd.

地址/ 10647 台北市羅斯福路三段325號4F-2

4F.-2, No.325, Sec. 3, Roosevelt Rd., Da'an Dist., Taipei City 106, Taiwan (R.O.C.)

電話/ 886-2-23636166，886-2-23659859

傳真/ 886-2-23627353

中華民國100年5月二版

郵政劃撥存款收據 注意事項

一、本收據請詳加核對並妥為保管，以便日後查考。

二、如欲查詢存款入帳詳情時，請檢附本收據及已填安之查詢函向各連線郵局辦理。

三、本收據各項金額、數字係機器印製，如非機器列印或經塗改或無收款郵局收訖章者無效。

請寄款人注意

一、帳號、戶名及寄款人姓名各通訊處各欄請詳細繕填明，以免誤寄；抵付票據之存款，務請於交換前一天存入。

二、每筆存款至少須在新台幣十五元以上，且限填至元位為止。

三、倘金額塗改時請更換存款單重新填寫。

四、本存款單不得黏貼或附寄任何文件。

五、本存款金額業經電腦登帳後，不得申請更改。

六、本存款單備供電腦影像處理，請以正楷工整書寫並請勿折疊。帳戶如需自印存款單，各欄文字及規格必須與本單完全相符；如有不符，各局應婉請寄款人更換郵局印製之存款單填寫，以利處理。

七、本存款單帳號及金額欄請以阿拉伯數字書寫。

八、帳戶本人在「付款局」所在直轄市或縣（市）以外之行政區域存款，需由帳戶內扣收手續費。

交易代號：0501、0502現金存款　0503票據存款　2212劃撥票據託收

本聯由儲匯處存查　保管五年

本公司可使用以下方式購書

1. 郵政劃撥
2. ATM轉帳服務
3. 郵局代收貨價
4. 信用卡付款

洽詢電話：（02）23636166

暢銷電影主題音樂吉他演奏曲輯

讀者回函

FingerStyle For Movie
吉他新樂章

感謝您購買本書！為加強對讀者提供更好的服務，請詳填以下資料，寄回本公司，您的資料將立刻列入本公司優惠名單中，並可得到日後本公司出版品之各項資料，及意想不到的優惠哦！

姓名 _____　　生日 ___ / ___ / ___　　性別 ◯男 ◯女

電話 _____　　E-mail _____ @ _____

地址 _____　　機關學校 _____

◉ 請問您曾經學過的樂器有哪些？
　☐ 鋼琴　　☐ 吉他　　☐ 弦樂　　☐ 管樂　　☐ 國樂　　☐ 其他 _____

◉ 請問您是從何處得知本書？
　☐ 書店　　☐ 網路　　☐ 社團　　☐ 樂器行　　☐ 朋友推薦　　☐ 其他 _____

◉ 請問您是從何處購得本書？
　☐ 書店　　☐ 網路　　☐ 社團　　☐ 樂器行　　☐ 郵政劃撥　　☐ 其他 _____

◉ 請問您認為本書的難易度如何？
　☐ 難度太高　　☐ 難易適中　　☐ 太過簡單

◉ 請問您認為本書整體看來如何？
　☐ 棒極了　　☐ 還不錯　　☐ 遜斃了

◉ 請問您認為本書的售價如何？
　☐ 便宜　　☐ 合理　　☐ 太貴

◉ 請問您最喜歡本書的哪些部份？
　☐ 吉他演奏曲　☐ 彈奏分析　☐ 吉他編曲　☐ VCD教學示範　☐ 封面設計　☐ 其他 _____

◉ 請問您認為本書還需要加強哪些部份？（可複選）
　☐ 美術設計　☐ 歌曲數量　☐ 吉他編曲　☐ CD錄音品質　☐ 銷售通路　☐ 其他 _____

◉ 請問您希望未來公司為您提供哪方面的出版品？

非常感謝您填寫本表格，我們將極慎重的考慮您的意見，並立即將您的資料建檔。謝謝！

請沿虛線剪下寄回

寄件人 _____

地　址 ☐☐☐ _____

廣　告　回　函

台灣北區郵政管理局登記證

台北廣字第03866號

郵資已付　免貼郵票

麥書國際文化事業有限公司

10647 台北市羅斯福路三段325號4F-2

4F.-2, No.325, Sec. 3, Roosevelt Rd.,
Da'an Dist., Taipei City 106, Taiwan (R.O.C.)

為加速郵件處理　·　請勿使用訂書針